# 張錦鴻

【戀戀山河】

# c o n t e n t s 目次

## 生命的樂章 搖曳風中一芒草

## 靈感的律動 碧草如茵映驕陽

創作的軌跡 繁花似錦處處開

# 台灣音樂「師」想起

　　文建會文化資產年的眾多工作項目裡，對於為台灣資深音樂工作者寫傳的系列保存計畫，是我常年以來銘記在心，時時引以為念的。在美術方面，我們已推出「家庭美術館—前輩美術家叢書」，以圖文並茂、生動活潑的方式呈現；我想，也該有套輕鬆、自然的台灣音樂史書，能帶領青年朋友及一般愛樂者，認識我們自己的音樂家，進而認識台灣近代音樂的發展，這就是這套叢書出版的緣起。

　　我希望它不同於一般學術性的傳記書，而是以生動、親切的筆調，講述前輩音樂家的人生故事；珍貴的老照片，正是最真實的反映不同時代的人文情境。因此，這套「台灣音樂館—資深音樂家叢書」的出版意義，正是經由輕鬆自在的閱讀，使讀者沐浴於前人累積智慧中；藉著所呈現出他們在音樂上可敬表現，既可彰顯前輩們奮鬥的史實，亦可為台灣音樂文化的傳承工作，留下可資參考的史料。

　　而傳記中的主角，正以親切的言談，傳遞其生命中的寶貴經驗，給予青年學子殷切叮嚀與鼓勵。回顧台灣資深音樂工作者的生命歷程，讀者們可重回二十世紀台灣歷史的滄桑中，無論是辛酸、坎坷，或是歡樂、希望，耳畔的音樂中所散放的，是從鄉土中孕育的傳統與創新，那也是我們寄望青年朋友們，來年可接下

傳承的棒子，繼續連綿不絕的推動美麗的台灣樂章。

　　這是「台灣資深音樂工作者系列保存計畫」跨出的第一步，共遴選二十位音樂家，將其故事結集出版，往後還會持續推展。在此我要深謝各位資深音樂家或其家人接受訪問，提供珍貴資料；執筆的音樂作家們，辛勤的奔波、採集資料、密集訪談，努力筆耕；主編趙琴博士，以她長期投身台灣樂壇的音樂傳播工作經驗，在與台灣音樂家們的長期接觸後，以敏銳的音樂視野，負責認眞的引領著本套專輯的成書完稿；而時報出版公司，正也是一個經驗豐富、品質精良的文化工作團隊，在大家同心協力下，共同致力於台灣音樂資產的維護與保存。「傳古意，創新藝」須有豐富紮實的歷史文化做根基，文建會一系列的出版，正是實踐「文化紮根」的艱鉅工程。尚祈讀者諸君賜正。

行政院文化建設委員會主任委員　陳郁秀

# 認識台灣音樂家

「民族音樂研究所」是行政院文化建設委員會「國立傳統藝術中心」的派出單位，肩負著各項民族音樂的調查、蒐集、研究、保存及展示、推廣等重責；並籌劃設置國內唯一的「民族音樂資料館」，建構具台灣特色之民族音樂資料庫，以成為台灣民族音樂專業保存及國際文化交流的重鎮。

為重視民族音樂文化資產之保存與推廣，特規劃辦理「台灣資深音樂工作者系列保存計畫」，以彰顯台灣音樂文化特色。在執行方式上，特邀聘學者專家，共同研擬、訂定本計畫之主題與保存對象；更秉持著審慎嚴謹的態度，用感性、活潑、淺近流暢的文字風格來介紹每位資深音樂工作者的生命史、音樂經歷與成就貢獻等，試圖以凸顯其獨到的音樂特色，不僅能讓年輕的讀者認識台灣音樂史上之瑰寶，同時亦能達到紀實保存珍貴民族音樂資產之使命。

對於撰寫「台灣音樂館—資深音樂家叢書」的每位作者，均考慮其對被保存者生平事跡熟悉的親近度，或合宜者為優先，今邀得海內外一時之選的音樂家及相關學者分別為各資深音樂工作者執筆，易言之，本叢書之題材不僅是台灣音樂史之上選，同時各執筆者更是台灣音樂界之精英。希望藉由每一冊的呈現，能見證台灣民族音樂一路走來之點點滴滴，並為台灣音樂史上的這群貢獻者歌頌，將其辛苦所共同譜出的音符流傳予下一代，甚至散佈到國際間，以證實台灣民族音樂之美。

本計畫承蒙本會陳主任委員郁秀以其專業的觀點與涵養，提供許多寶貴的意見，使得本計畫能更紮實。在此亦要特別感謝資深音樂傳播及民族音樂學者趙琴博士擔任本系列叢書的主編，及各音樂家們的鼎力協助。更感謝時報出版公司所有參與工作者的熱心配合，使本叢書能以精緻面貌呈現在讀者諸君面前。

國立傳統藝術中心主任　柯基良

# 聆聽台灣的天籟

音樂，是人類表達情感的媒介，也是珍貴的藝術結晶。台灣音樂因歷史、政治、文化的變遷與融合，於不同階段展現了獨特的時代風格，人們藉著民俗音樂、創作歌謠等各種形式傳達生活的感觸與情思，使台灣音樂成為反映當時人心民情與社會潮流的重要指標。許多音樂家的事蹟與作品，也在這樣的發展背景下，更蘊含著藉音樂詮釋時代的深刻意義與民族特色，成為歷史的見證與縮影。

在資深音樂家逐漸凋零之際，時報出版公司很榮幸能夠參與文建會「國立傳統藝術中心」民族音樂研究所策劃的「台灣音樂館─資深音樂家叢書」編製及出版工作。這一年來，在陳郁秀主委、柯基良主任的督導下，我們和趙琴主編及二十位學有專精的作者密切合作，不斷交換意見，以專訪音樂家本人為優先考量，若所欲保存的音樂家已過世，也一定要採訪到其遺孀、子女、朋友及學生，來補充資料的不足。我們發揮史學家傅斯年所謂「上窮碧落下黃泉，動手動腳找資料」的精神，盡可能蒐集珍貴的影像與文獻史料，在撰文上力求簡潔明暢，編排上講究美觀大方，希望以圖文並茂、可讀性高的精彩內容呈現給讀者。

「台灣音樂館─資深音樂家叢書」現階段一共整理了二十位音樂家的故事，他們分別是蕭滋、張錦鴻、江文也、梁在平、陳泗治、黃友棣、蔡繼琨、戴粹倫、張昊、張彩湘、呂泉生、郭芝苑、鄧昌國、史惟亮、呂炳川、許常惠、李淑德、申學庸、蕭泰然、李泰祥。這些音樂家有一半皆已作古，有不少人旅居國外，也有的人年事已高，使得保存工作更為困難，即使如此，現在動手做也比往後再做更容易。我們很慶幸能夠及時參與這個計畫，重新整理前輩音樂家的資料，讓人深深覺得這是全民共有的文化記憶，不容抹滅；而除了記錄編纂成書，更重要的是發行推廣，才能夠使這些資深音樂工作者的美妙天籟深入民間，成為所有台灣人民的永恆珍藏。

時報出版公司總編輯
「台灣音樂館─資深音樂家叢書」計畫主持人　林馨琴

# 台灣音樂見證史

　　今天的台灣，走過近百年來中國最富足的時期，但是我們可曾記錄下音樂發展上的史實？本套叢書即是從人的角度出發，寫「人」也寫「史」，勾劃出二十世紀台灣的音樂發展。這些重要音樂工作者的生命史中，同時也記錄、保存了台灣音樂走過的篳路藍縷來時路，出版「人」的傳記，亦可使「史」不致淪喪。

　　這套記錄台灣二十位音樂家生命史的叢書，雖是依據史學宗旨下筆，亦即它的形式與素材，是依據那確定了的音樂家生命樂章——他的成長與趨向的種種歷史過程——而寫，卻不是一本因因相襲的史書，因為閱讀的對象設定在包括青少年在內的一般普羅大眾。這一代的年輕人，雖然在富裕中長大，卻也在亂象中生活，環境使他們少有接觸藝術，多數不曾擁有過一份「精緻」。本叢書以編年史的順序，首先選介資深者，從台灣本土音樂與文史發展的觀點切入，以感性親切的文筆，寫主人翁的生命史、專業成就與音樂觀、性格特質；並加入延伸資料與閱讀情趣的小專欄、豐富生動的圖片、活潑敘事的圖說，透過圖文並茂的版式呈現，同時整理各種音樂紀實資料，希望能吸引住讀者的目光，來取代久被西方佔領的同胞們的心靈空間。

　　生於西班牙的美國詩人及哲學家桑他亞那（George Santayana）曾經這樣寫過：「凡是歷史，不可能沒主見，因為主見斷定了歷史。」這套叢書的二十位音樂家兼作者們，都在音樂領域中擁有各自的一片天，現將叢書主人翁的傳記舊史，根據作者的個人觀點加以闡釋；若問這些被保存者過去曾與台灣音樂歷史有什麼關係？在研究「關係」的來龍和去脈的同時，這兒就有作者的主見展現，以他（她）的觀點告訴你台灣音樂文化的基礎及發展、創作的潮流與演奏的表現。

本叢書呈現了二十世紀台灣音樂所走過的路，是一個帶有新程序和新思想、不同於過去的新天地，這門可加運用卻尚未完全定型的音樂藝術，面向二十一世紀將如何定位？我們對音樂最高境界的追求，是否已踏入成熟期或是還在起步的徬徨中？什麼是我們對世界音樂最有創造性和影響力的貢獻？願讀者諸君能以音樂的耳朵，聆聽台灣音樂人物傳記；也用音樂的眼睛，觀察並體悟音樂歷史。閱畢全書，希望音樂工作者與有心人能共同思考，如何在前人尚未努力過的方向上，繼續拓展！

陳主委一向對台灣音樂深切關懷，從本叢書最初的理念，到出版的執行過程，這位把舵者始終留意並給予最大的支持；而在柯主任主持下，也召開過數不清的會議，務期使本叢書在諸位音樂委員的共同評鑑下，能以更圓滿的面貌呈現。很高興能參與本叢書的主編工作，謝謝諸位音樂家、作家的努力與配合，時報出版工作同仁豐富的專業經驗與執著的能耐。我們有過辛苦的編輯歷程，當品嚐甜果的此刻，有的卻是更多的惶恐，為許多不夠周全處，也為台灣音樂的奮鬥路途尚遠！棒子該是會繼續傳承下去，我們的努力也會持續，深盼讀者諸君的支持、賜正！

「台灣音樂館—資深音樂家叢書」主編

【主編簡介】
加州大學洛杉磯校部民族音樂學博士、舊金山加州州立大學音樂史碩士、師大音樂系聲樂學士。現任台大美育系列講座主講人、北師院兼任副教授、中華民國民族音樂學會理事、中國廣播公司「音樂風」製作・主持人。

# 大時代之歌

　　每個人的生涯發展，都與成長經歷息息相關，也深受大環境的影響；在時代的考驗下，各自去詮釋生命的意義。

　　清末的政治腐敗與內憂外患，引領一批批有志之士，盡一己之力，希望國家能有所進化。此時的文人雅士，莫不以「百年樹人」為職志，張錦鴻教授在父母親春風化雨的感召下，也深埋對教育的理想與奉獻自我的情操。

　　張錦鴻教授是習樂者都熟稔的理論大師，他的《基礎樂理》、《和聲學》及《作曲法》可說是當時音樂理論著作的典範，簡潔有力的文字言簡意賅的點明了樂論的精髓，是音樂入門必備的參考書籍；而其實張教授另一本重要著作《怎樣教音樂》，對音樂教育的啟迪更是極為重要的里程碑，書中闡釋對樂教的理念、功能、以及務實的教材教法，在當時也是絕無僅有的音樂教育專論。

　　張錦鴻教授除了著作等身之外，最為人稱道之處，乃在於其以雙親為典範、作育英才的終身志業。從本書中，可以了解張教授自幼

對學問的追求與嚴己的執著，雖則時代動盪、家道中落，仍爭取有限的學習機會，力求上進，攀登高等教育的學府殿堂。而一九三三年，自國立中央大學畢業後，即投身中小學音樂教學工作；一九四九年，隨國民政府來台，於當時的台灣省立師範學院（即國立台灣師範大學前身）任教，期間也兼任系主任職務；並擔任教育部音樂教育相關委員會的諮詢與審查，協助政府進行音樂教育的紮根與推廣；更與一群關愛台灣音樂教育的有志之士，共同成立中華民國音樂學會，集結音樂教育的民間力量，也統合音樂教育的各項資源。觀其一生的歷程，即在造就我國音樂教育的精英，以及塑立音樂教育的規模與基礎。

一九七二年，張教授接任國立台灣師範大學音樂學系第三屆系主任，積極推動音樂學系兼重傳統與創新的發展，戮力提昇音樂教育的研究層次。許多在台灣音樂界有名之學者，多曾親炙張錦鴻教授門下，如作曲家兼民族音樂學者許常惠教授、國家文藝獎得主暨作

曲家盧炎教授、作曲家陳茂萱教授、音樂教育家姚世澤教授，及知名聲樂家金慶雲教授等人。在訪談中，他們數度提及張教授對學生的呵護與提攜，也表達他們對音樂教育前輩張錦鴻教授的敬意；師生情誼的感念，從中獲得實證。

　　本書與其說是爲張錦鴻教授留下其一生在音樂理論、創作、以及教育的雪泥鴻爪，倒不如說是藉由張教授畢生不凡的經歷，讓對教育關懷的眾人，見證大時代的卓越思想與藝術情操，也讓更多讀者瞭解音樂教育者的努力與提昇藝術水準的用心與創新，堅固更多音樂教師對教育的執著與理想，俾使莘莘學子在音樂的學習歷程裡，走得愉快而充實。

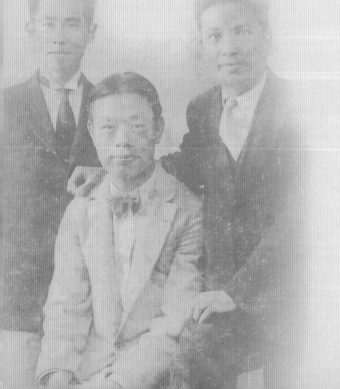

吳舜文

搖曳風中一芒草

# 和樂童年書傳家

　　張錦鴻教授——一個在音樂界如雷貫耳的名字，只要音樂學習者或愛好者，在親身體驗音樂之美的歷程中，總有機會拜讀張教授的理論著作，從文章深入淺出的敘述裡，可以瞭解音樂的抽象論理，體會聲音的表徵脈絡，並作爲踏進音樂專業領域之試金石。

## 【春風化雨　儒者典範】

　　張錦鴻教授，別號羽儀，江蘇省高郵縣人，生於一九〇七年七月三日，此時正值滿清末年，帝制的頹敗與因循，加上外患之覬覦與侵擾，整個時局呈現動盪不安的景象；而在這樣的大環境之下，張教授的父親——張維忠先生，仍秉持書香世家的傳統與知識份子的良知，孜力於文化的傳承工作，也就是如此的儒者風範，孕育了張錦鴻這位對台灣音樂教育的承先啓後，有著舉足輕重影響的重要人物。

　　張教授的父親張維忠先生，當時服務於郵邑致用書院，教授國文及美術科目，由他的字「藎臣」，可以知道他對國家與傳統的摯愛與熱忱。張老先生是一位典型的知識份子，生於一八七四年，自幼便以聰慧名聲傳於鄉里，爾後以滿腹經綸聞名於文教界；雖說是熟讀經書，但是對於科舉制度的功名之道，

卻十分鄙視，不屑參與；更由於他對時局之敏銳觀察，曾多次甘冒不諱與性命之危險，對好友提出建言與想法。當時，張老先生認為滿清的腐敗無能，內有貪官污吏為非作歹，外有列強環伺、巧取豪奪，正是國家危急存亡之際，而解決之道全賴有志之士的覺醒，藉由「文化的復興」與「科學的提倡」雙管齊下，改革才能造成進步。

張老先生卓越的文才，雖然在混亂時局中無法得志開展，但仍然在他的教育生涯當中充份發揮。他所教授的國文學科，根據張錦鴻教授描述，在課堂上的講述旁徵博引、論理清晰，極受學生景崇；而他所教授的另一門藝術科目「美術」，更因為自身儒者風範之薰陶，呈現典雅平實的教學風格，而能給學生正確的學習指引，並藉由藝術抒發自我。

一九〇〇年，張維忠先生與柏桂珠女士結婚。柏女士生於一八七七年，受張先生的高尚志向所吸引，婚後夫唱婦隨，二人同以「百年樹人」為職志，雙雙從事教育工作。張氏夫婦二人作育英才無數，對學生不時噓寒問暖、照

▲ 張錦鴻之母張柏桂珠女士，此為張教授隨身珍藏之母親遺照。

顧有加，但自身生活卻自奉儉樸，有時，面對經濟有困難的學生，縱使自己家庭收入並不豐裕，卻仍常自掏腰包協助這些有志向學的學生們。

張氏夫婦對教學的孜孜不倦，也同樣反映在對家庭教育的重視，夫妻倆對四位子女的生活與課業要求極為嚴謹，他們認為日常作息規律關乎生活教育的養成，相當在意張教授兄弟姊妹每日的生活習慣與晚課，對於「國學常識」的學習尤其重視，這也形成張教授往後寫作與論述的文學根基。張氏夫婦言教身教並重的儒者典範，以及對張教授幼年家庭教育的嚴謹，造就他往後剛正不阿的人格與行事風範。

依據張教授提供的家族資料：長兄張錦屏（1901-1944），字華藩，畢業於江蘇省立第四師範學校，畢業後，繼承父親志業，於高郵縣立第一小學及高郵縣立中學擔任教師一職。一九二○年，由於父親張維忠先生不幸因突發性疫疾而英年早逝，享年四十六歲；張錦屏先生性情堅忍執著、成熟穩健，未及弱冠，便肩負起全家的經濟重擔，承受生活與經濟的壓力，身為長子的他，從未抱怨，且事母至孝，身兼父職，指導弟妹課業；張錦鴻對這位長兄最為尊崇，猶如父親般的奉之為圭臬。

一九一一年，張教授之弟張錦芸先生（1911-卒年不詳）出生，父親撒手人寰時，甫足九歲，年幼喪父的哀傷正是悲痛滿懷，又經歷困厄的生活環境，種種生活的不順遂，使得張錦芸先生自幼性格強烈好動，頗有嫉惡如仇、濟弱扶傾的乃父之風。自高郵縣立中學畢業後，面對時代的動盪，基於強烈的使

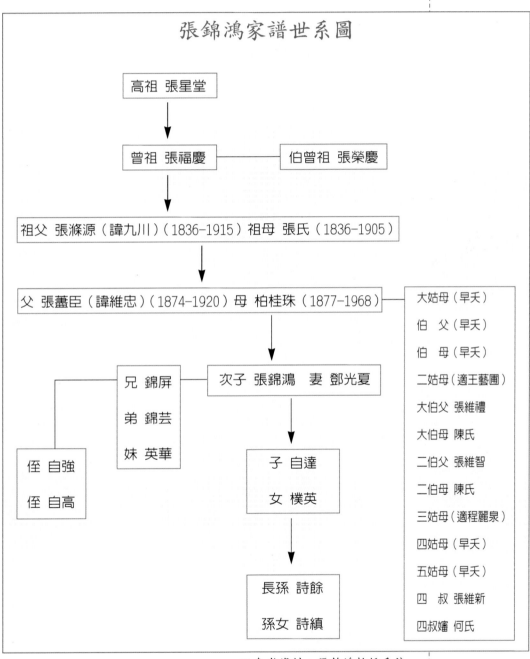

## 張錦鴻家譜世系圖

高祖 張星堂

↓

曾祖 張福慶 —— 伯曾祖 張榮慶

↓

祖父 張滌源（諱九川）（1836-1915）祖母 張氏（1836-1905）

↓

父 張蓋臣（諱維忠）（1874-1920）母 柏桂珠（1877-1968）

兄 錦屏
弟 錦芸
妹 英華

次子 張錦鴻　妻 鄧光夏

↓

子 自達
女 樸英

↓

姪 自強
姪 自高

長孫 詩餘
孫女 詩縝

大姑母（早夭）
伯　父（早夭）
伯　母（早夭）
二姑母（適王藝圃）
大伯父 張維禮
大伯母 陳氏
二伯父 張維智
二伯母 陳氏
三姑母（適程麗泉）
四姑母（早夭）
五姑母（早夭）
四　叔 張維新
四叔嬸 何氏

※參考資料：張錦鴻教授手稿

命感，銜負滿腔熱血，毅然投筆從戎，直接以行動來表達一己的抱負與理想。爾後二十年間，全國處於兵荒馬亂狀況，幾經征戰，竟而音訊渺茫，與家人就此失去聯繫。

一九一八年，妹張英華女士（1918-1998）出生，未及三歲即失怙，對於父親幾乎毫無印象，也因此，自幼便以兄長為學習楷模。張女士個性溫柔婉約，對於課業亦同樣用心向學，自江蘇省高郵縣立師範學校畢業後，便一直擔任地方上的小學教師，婚後相夫教子，與夫婿同心協力經營家庭，終其一生鮮少離開家鄉。

張氏家庭每個人的生涯發展，莫不與時代背景及成長過程中遭遇的種種苦難息息相關，在嚴謹家風的薰陶下，經歷重重的人生考驗——面臨幼年喪父與經濟困厄的衝擊，卻也各自開花結果，以不同的發展面向來詮釋對生命的意義，形成風格迥異的「命運」交響曲。張教授終其一生，始終緬懷雙親的教養，是他生命發展史中無形的導引。

## 【詩文啟蒙　承繼父志】

一九八五年，張錦鴻教授於其父逝世六十五週年時，曾親筆撰寫慈父的生平事略，文中字字珠璣，細數對父親的思念和景仰，讀來令人感懷不已，其中描寫到其先父的理想壯志：

少聰穎，有大志，鄙視宦途。嘗與人言，滿清腐敗，內憂外患，積重難返，民不聊生，置社稷百姓於萬劫不復之地。當今之計，唯有復興文化，廢科舉，辦學堂，倡科學，以工業救

▲ 張錦鴻崇尚先父壯志，在治學與創作方面，均發揮了父親剛正嚴謹的遺風。

國，建海軍，以堅甲利兵，抵禦外侮，庶幾可以重振華夏之雄威，進而發揚光大吾中華民族之文化，使吾漢唐太平鼎盛時代之光輝重映大地，吾中央之國永列世界強國之林。

此段文字是張教授對嚴父「風範」極為強烈的回憶。張父壯志未酬的感慨，張教授似乎能夠瞭然於心，並秉持其理念於往後學仕之途，謹記訓誨，而在治學論理與樂曲創作方面締造種種優異表現，發揮乃父剛正不屈的遺風。

一九〇七年七月三日，張錦鴻教授出生，在家中排行第二。在書香世家環境的薰陶之下，張教授年僅六歲就進入私塾接受啟蒙教育，七歲正式進入高郵縣立第一小學就讀；白天在

學校接受正規教育之外，晚間，張父並且安排研讀古書典籍的家課，在父親戮力的督促與指導之下，張教授自幼便熟讀如《論語》、《孟子》、《史記》、《論語》、《古文觀止》等書，也從中學習寫作文章的原則與技巧。

張教授幼年即對庭訓牢記深刻，每天清晨即起，琅琅清讀，晚間又有父親的殷切指導。張教授在緬懷慈父的事略中，也提及此情此景，歷歷在目，彷彿如昨：

與母柏桂珠女士結縭，生吾弟兄三人與一幼妹，夫唱婦隨，相得益彰，兒女繞膝，樂盡天倫。平日自奉甚儉，一杯小酌，即心滿意足，不求有它。嘗曰：「吾輩固甘於辛苦，願貽幸福與子孫。」偉哉，斯言！

從字裡行間，那天倫之樂的幸福感覺，似乎就是張教授最大的精神支柱。濃郁的和樂家風，時時充盈胸懷，無法遺忘；即使數十年後，張教授年事已高，卻依然保持著同樣的生活作息，如同雙親隨伴在旁一般。

父親對張教授的深刻影響，不僅在生活習慣的養成上，對於「詩文啟蒙」與「藝術涵養」，也是重要的典範良模。在藝術方面，由於父親本身在學校就是教授繪畫課程，而家中也購置有風琴一架，愛好音樂的父親，常常無師自通，彈唱一些耳熟能詳的曲調；張教授在耳濡目染的情境下，自幼便深埋對藝術與音樂的喜好，也根植往後從事音樂專業教育工作的基礎。

由於有慈父為張教授打下深厚的基礎，甫進入小學，張錦鴻在課業方面便有極佳的表現。一九一四年進入高郵縣立第一

小學就讀，在班上成績總是名列前茅；當時的小學學制分爲初級和高級二階段，前四年爲初級階段，後三年爲高級階段，循序漸進。一九二〇年，遭逢父親壯年遽逝的巨變，雖然才十三歲，張教授仍化悲憤爲力量，不但在學業表現上維持既有的水準，最後並以第一名畢業，終於不負父親的教導與期望。

一九二一年，張教授十四歲畢業於高郵縣立第一小學後，旋即考入位於南京市的江蘇省立第四師範學校。該校素以培養優秀師資聞名遐邇，張教授繼承父志，繼續往教育工作之途邁進。兄長張錦屛先生，也早在父親逝世那年，即自同校畢業，繼承父業擔任中小學教師，並協助母親照顧其他弟妹，肩負贍養家庭的責任。張錦屛先生對於弟弟張錦鴻教授相當寄予厚望，期許自己能協助他在學術方面有更進一步的發展，完成父親生前的期望，同時也是補償自己無法往更高學術發展的遺憾。正因長兄的犧牲與支持，張教授得以心無旁騖的往學術志業前進。

當時選擇就讀師範學校，張教授原本只是存著繼承父志、作育英才的單純想法，但隨著時代改變，及自我能力的覺醒，張教授轉而提昇個人的志業，由家鄉子弟的基礎教育，擴及至全國優秀學子的高等教育層次，工作職場也由全科教學（普通課程）轉向音樂教育。這一切的改變，在歷史洪流中，環環相扣，更造就了往後國立台灣師範大學「音樂專業教育」的發展。

# 家道中落勤向學

　　一九二一年，張錦鴻教授進入南京市的江蘇省立第四師範學校就讀，開始他預科一年及本科四年的學習生活。依據張教授的說法，民初的小學及中學學制雖然也屬於國民教育階段，但是並非強迫入學的義務制度，年齡也沒有嚴格的規定；小學畢業後，可以選擇考入中學或師範學校就讀，前者是四年制，後者是五年制；中學或師範畢業後，可以再考入大學就讀。

　　在師範學校五年裡的學習，張教授不僅維持在小學時的優秀學業成績，也因為該校極為注重「音樂」及「美術」二項藝能科的教育，而且設置有鋼琴、風琴及其他中西樂器等設備，開啟他接受正式音樂教育之門鑰。

　　此時，江蘇省立第四師範學校聘有音樂教師數人，張教授在這兒開始學習樂理、鋼琴、合唱等音樂專業課程，並進而接觸到西洋古典音樂的相關理論。一九二六年，他以優異成績於師範學校畢業，並獲留任於母校附屬小學擔任教職。

## 【初識音樂　親炙藝術】

　　在當時的社會環境，「音樂」並非顯學，尤其對於國家來說，在一九一七年以前，因應國家建設的需求，多以工程背景等科系人力為重，當時的首要之務是在滿足人民基本民生物質

條件，求得一口溫飽成為生活的重心。「音樂展演」或「音樂教職」可以說是眾多行業中，不被看好也不受重視的一項，對於貧窮家庭的子弟而言尤然。

對於音樂教育的發展，轉捩點則於一九一六年出現，在蔡元培先生出任北京大學校長後，即刻以銳意提出新的改革，提倡學術研究風氣，並宣導以「美學」代替宗教的理念[1]。這些創新的做法，不斷衝擊當時的社會文化，也開始導正對藝術類科不重視的錯誤觀念。

在蔡校長的引領下，「新文化運動」儼然成為時代趨勢。音樂方面，一九一七年秋天，首先出現在北京大學「音樂研究會」的成立，這個研究會雖然僅是學生課外的活動組織，卻是音樂研究的一項重要里程碑。該研究會依據各式中西樂器，如小提琴、鋼琴、古琴、琵琶、崑曲、絲竹等，成立各研究小組，由學校聘請名家擔任指導。這個社團並對校內各系學生開放，准許自由參加，且定期出版年刊《音樂雜誌》，這也是我國最早出現的音樂類雜誌出版品。

當時的日本，經過明治維新運動，逐漸成為亞洲最強盛國家，讓國人普遍興起仿效日本維新作法的風氣；因此，民初學制多採行日本教育模式，例如：於學校課程中設置「樂歌」等課程。這類課程主要沿襲自日本，以歌曲教唱為主，初期僅列於「隨意科」，並不太受到重視，採用的設備為簧風琴，而樂譜則為數字簡譜，教材也幾乎取自日本學校歌唱集的曲調，僅另行填為愛國詞彙、紀念民國成立、或詠史述古等的文句，且

註1：張錦鴻，〈六十年來之中國樂壇〉，《樂苑》，第5期，台北，國立台灣師範大學音樂學系，1973年6月，頁20。

填詞者多半著重在文藻的堆砌，對於音樂藝術本質並不求甚解，往往造成詞意曲趣、句法與曲調組織格格不入的狀況。這樣一味鸚鵡學語的模仿方式，隨著民眾接受新知能力的提昇，漸漸無法應付需求，部份有心人士開始進行另一波的改革。

一九二二年十一月，國民政府開始推行新學制，將「樂歌」更名為「音樂」。雖然仍維持簡譜及歌曲的教唱，但民眾思新求變的熱切態度，也帶動歌唱教材的編輯，各大書店皆積極投入此一市場；當時各家編纂的歌唱教材中，內容較受讚譽的為沈心工先生所編的《重編學校唱歌集》。

沈心工先生為我國音樂教育發展的先驅，在一九○五年左右，即進行選曲作詞的各種音樂教材編撰工作，曾經在數年內，前後出版三冊《學校唱歌集》。由於沈先生本身音樂素養深厚，因此，他所主導音樂教材編輯的詞意、曲趣、句法及調性均能兼顧，在當時相當受到學校教師及一般民眾的讚賞與肯定。一九一一年十月，沈先生再將此三冊歌集增補修訂，交由上海市文明書局出版為《重編學校唱歌集》，該套書籍分為六冊，合計編有九十首歌曲；沈先生在書中先從西洋歌曲的介紹開始，再導入國人自行創作的歌曲，此一創新的編排方式，頗受佳評，也成為後來許多編著者仿效的方式。

音樂教育在大學社團組織與民間教材編輯等多方面的改革之下，逐漸顯現出藝術特質與人文內涵，張錦鴻教授在此風潮中，也感受到音樂在諸多學科中的確有其獨特性，他也認同音樂在物質匱乏、百廢待舉的時代裡，對於人民內心的鼓舞與精

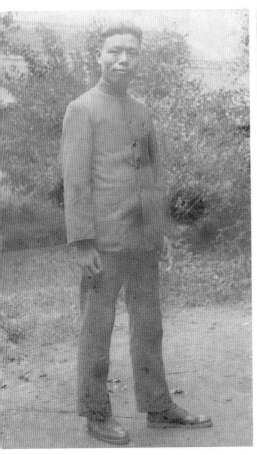

▲ 張錦鴻擔任江蘇省立第四師範學校附屬小學教師時留影（1927年）。

神支持，有其重要性。因此，在江蘇省立第四師範附屬小學任教期間，於教學相長的歷程中，張教授更加確認自己的興趣與專長，決定繼續深造；同時，也考慮家庭經濟環境無法容許出國留學，加以對慈母的眷顧，於是選擇離家最近、位於南京市的「國立中央大學教育學院藝術系」為深造的目標，一邊於小學任教，也一邊著手進行入學考試的準備事宜。

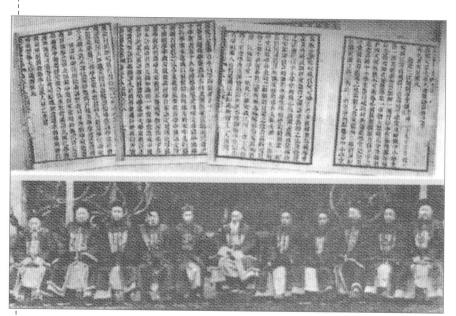

▲ 兩江總督張之洞創辦三江師範學堂的奏摺（1902年）。（摘自東南大學簡介）

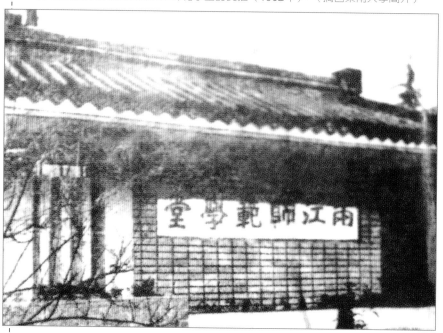

▲ 兩江師範學堂紀念碑（1905-1915年）。（摘自東南大學簡介）

## 【專業殿堂　莘莘學子】

一九二七年，國民政府定都南京，為求高等教育品質的提昇，實行「大學區」制度，首都設置「大學院」，總攬全國高等教育學術研究及行政工作，並特任蔡元培先生為大學院院長。一九二九年，張教授有感於再次充實與進修之必要，乃報考「國立中央大學」，主修理論作曲。

中央大學有其悠遠長久的辦學傳統，初可溯及一九○二年，由張之洞先生所創設之「三江師範學堂」，於一九○五年改稱「兩江師範學堂」，於一九一五年改制為「國立南京高等師範學堂」，這也是中央大學最早的前身。爾後，至一九二○年，由於實施大學專業區分的政策，許多學校開始分立，國立南京高等師範學堂也分出一部份科系，另稱為「國立東南大

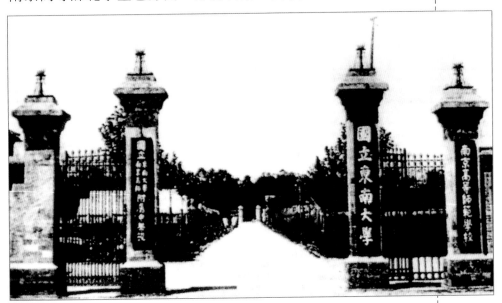

▲ 國立東南大學、南京高等師範學校校門（1920-1923年）。（摘自東南大學簡介）

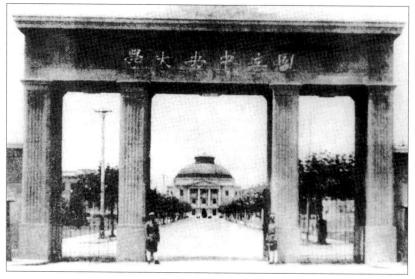

▲ 國立中央大學校門（1928-1949年）。（摘自東南大學簡介）

註2：國立中央大學於1988年，再次合併復稱「國立東南大學」至今，並於2002年5月20日舉行「百年」校慶，也邀請當時中央大學校友返校共襄盛舉。目前，在大陸並無「中央大學」之稱。

學」，但又於一九二三年合併為國立東南大學。

這些大學整併與分立的方案，不斷更替，至一九二七年，為響應大學區的制度，校名又改為「第四中山大學」；一九二八年又更名為「國立江蘇大學」；未及半年又復改為「國立中央大學」，這也是首次出現「中央大學」校名的時候；張教授即在此時考入就讀。[2]

當時中央大學教育學院的藝術系，係由音樂教育家唐學詠先生擔任系主任，唐教授早年留學法國，於理論專業與教學方式均學有專精，並與德、奧等國音樂界人士交流頻繁；也因此，當時該系邀請多位由德國教育部所推薦的外籍教師駐校任教，如史達士教授（Prof. Strassel）、史勃曼教授（Prof. Spemann）、韋爾克教授（Prof. Wilk）等人，也延聘年輕優秀

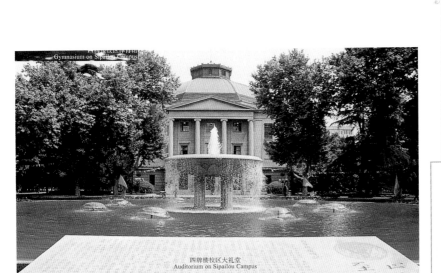

四牌樓校区区大礼堂
Auditorium on Sipailou Campus

▲ 東南大學（前身包括國立中央大學）四牌樓校區大禮堂（2000年4月）。

的本國音樂家，如小提琴家馬思聰先生教授絃樂及室內樂，以及聲樂家管喻宜萱女士（管夫人）教授聲樂等。

　　張錦鴻在藝術系以「理論作曲」為主修課程，剛好受教於系主任唐氏門下，從此張教授由幼年時期對音樂的興趣，移轉至高等學府的專業研習，更往音樂殿堂深進。唐學詠先生亦自小生長於書香世家，通曉文學及藝術，更以優秀成績留學法國，曾榮獲首獎與樂士的榮銜；留學法國期間，也曾創作鋼琴曲及歌曲數首，在國際樂壇展現我國民族音樂的風格與特色。

　　張錦鴻教授得名師調教，開啓他音樂專業知能的學習之道，樂曲創作也如其師一般，饒富濃厚的浪漫樂派風格。而除了作曲師事唐學詠教授之外，張教授亦跟從史勃曼教授副修鋼琴，另從史達士教授研習合唱理論與技能，奠定樂曲創作的基

## 時代的共鳴

　　唐學詠，字伯壎，江西永新人，生於一九〇〇年，父親唐鍾海先生為晚清秀才。一九一九年進入上海專科師範，深受李叔同先生歌曲、書法、及詩詞等藝術之影響，也受教於中西女中的外籍教師奧麗弗女士（Mrs. Orivet），學習鋼琴。一九二一年，考取中法大學里昂海外部之公費留學，院長為新古典主義宗師施米特教授（Prof. Florence Schmitt），以第一拔萃獎、第一襄狀獎、以及鋼琴伴奏獎等畢業，也榮獲「桂冠樂士」（Laureat）殊榮。一九三〇年秋，應聘回國擔任南京國立中央大學教育學院藝術系音樂科教授兼系主任，可謂中國現代音樂事業開拓者。

參考資料：
顏廷階，《中國現代音樂家傳略（上）》，台北，綠與美出版社，1992年5月4日，頁61-67。

| 中央大學百年歷史源流 | | |
|---|---|---|
| 年　代 | 校　　名 | 備　　註 |
| 1902年 | 三江師範學堂 | 張之洞創辦 |
| 1905年 | 兩江師範學堂 | |
| 1915年 | 國立南京高等師範學堂 | |
| 1920年 | 國立南京高等師範學堂<br>國立東南大學 | |
| 1923年 | 國立東南大學 | |
| 1927年 | 第四中山大學 | |
| 1928年 | 國立江蘇大學 | |
| 1928年 | 國立中央大學 | |
| 1949年 | 國立南京大學 | |
| 1952年 | 「南京大學」、「南京工學院」、「軍醫大學」…等校 | 拆為十餘所小型大學，強調其專業特色。 |
| 1988年 | 國立東南大學 | 復名至今 |

※參考資料：東南大學簡介小冊

### 時代的共鳴

周崇淑女士（1914~），生於南京市，父親爲江蘇名醫。一九三一年於南京匯文女子高級中學鋼琴科畢業，一九三三年考入國立中央大學教育學院藝術系，一九三七年畢業後即遠赴德國柏林音樂學院主修鋼琴。一九四一年應湖南國立師範學院之邀，與唐學詠教授共同創辦音樂系，並擔任鋼琴主任教授。一九四四年六月，周教授應中央大學之邀赴重慶，爲母校籌設音樂系；同年秋天擔任系主任，爲我國女性任音樂系主任的第一人。一九四九年四月來台，一九五二年應聘於台灣省立師範學院（國立台灣師範大學前身）音樂系，教授鋼琴。一九七三年退休後遷美定居。

參考資料：

顏廷階，《中國現代音樂家傳略（上）》，台北，綠與美出版社，1992年5月4日，頁287-288。

礎。

一九三三年秋天，張教授自中央大學畢業；同年，我國著名女鋼琴家周崇淑女士亦考入藝術系就讀。周女士爲南京市望族之女，一九三七年於中央大學畢業後，旋即赴德深造，返國後參與湖南國立師範學院及中央大學音樂系籌設的工作，也成爲中央大學音樂系首位女性系主任。周教授來台後，與張教授同樣執教於台灣省立師範學院（國立台灣師範大學前身）音樂

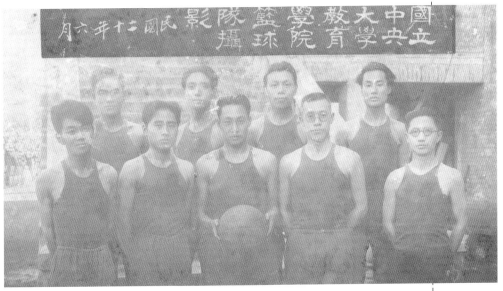

▲ 張錦鴻（後排右二）就讀國立中央大學時期（1931年6月）。

▼ 就讀國立中央大學時期的張錦鴻（前排右二）。

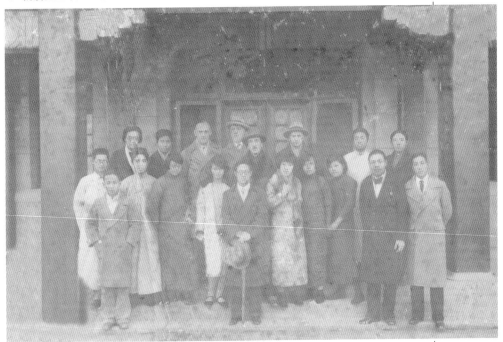

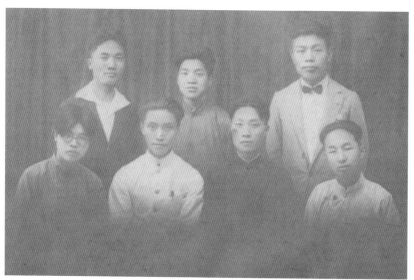

▲ 就讀國立中央
大學時期的張
錦鴻（後排右
一）。

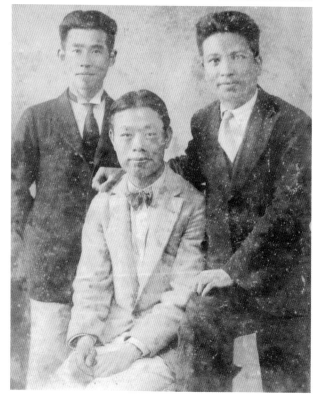

▶ 就讀國立中央
大學時期的張
錦鴻（中坐
者）。

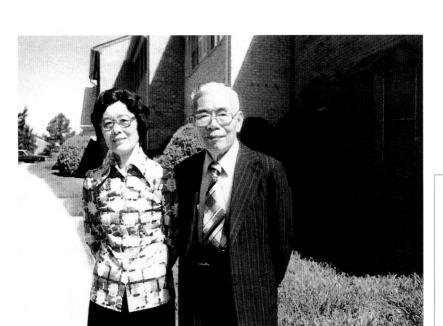

▲ 張錦鴻與周崇淑合影於美國維吉尼亞州的Vienne（1981年5月）。

## 時代的共鳴

李永剛（1911-1995），河南太康人。一九二五年考入河南省立第一師範前期，一九二八年直升後期藝術科，一九三七年六月以第一名畢業。一九四五年自中央大學音樂系畢業後，先後任教於河南省立汲縣師範、河南省立信陽師範；一九四六年接任信陽師範學校校長，次年應國立福建音樂專科學校校長唐學詠教授之邀請，接掌教務主任職務。一九四九年七月舉家遷台，先後擔任台灣省立新竹師範學校教務主任、國防部政工幹部學校音樂系教授兼系主任，也兼任教育部各項委員會委員及中華民國音樂學會常務理事等職，並獲國家級獎章無數。

參考資料：
顏廷階，《中國現代音樂家傳略（上）》，台北，綠與美出版社，1992年5月4日，頁187-188。

學系，共同為台灣音樂專業教育努力，貢獻一生歲月；退休後，也分別赴美與兒孫定居，兩人至晚年亦常聯繫，是相知相惜的同儕與同事。

當時，自中央大學畢業後並來台任教的，還包括作曲家李永剛先生。李教授是河南人，一九四五年自中央大學畢業，與張錦鴻教授同樣主修理論作曲，兩人對音樂理論的觀點亦頗能契合，來台後，同樣創作多首具國家民族意識的愛國歌曲，可謂惺惺相惜的二位理論前輩。李永剛教授並擔任新竹師範學院及政工幹校之音樂系系主任，對台灣音樂專業教育貢獻極多。

早年，中央大學歷經創校維艱的一段時期，所培育的音樂精英，如張錦鴻、周崇淑、李永剛等人，相繼成為台灣早期音

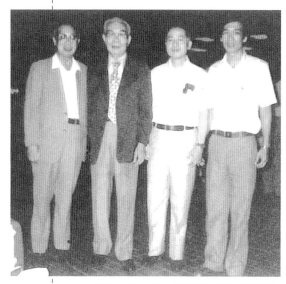
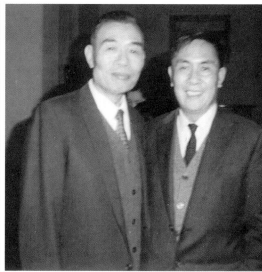

▲ 左起：李永剛、張錦鴻、戴序倫與戴正芳（任教於聯合技術學院）合影（1988年）。

▲ 張錦鴻與國立中央大學學弟李永剛（右）同為台灣早期理論作曲專才的資深音樂家（1968年4月）。

樂專業教育創設與規劃的重要人物，可想見該校當時必屬大陸高等學府之精粹，才能造就如此多的卓越人才。

　　張教授於其父事略中，提到：

　　次子錦鴻後果畢業於中央大學，為吾門第一位大學生，並以「精誠所至，金石為開」之毅力，努力攀登學林高峰，復成為吾門第一位大學教授。

　　果不負嚴父生前的諄諄教誨，張錦鴻教授不囿於困頓家境的限制，始終戮力於學術鑽研與專業的精進，這種刻苦勤儉的治學精神，足堪為後學的楷模。

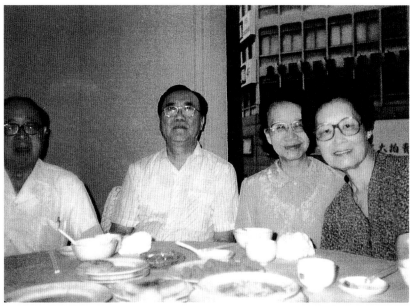

▲ 昔日國立中央大學校友餐敘（1988年9月於台北市寧福樓餐廳）。左起：李永剛、
馬孝駿、周瑗、周崇淑。

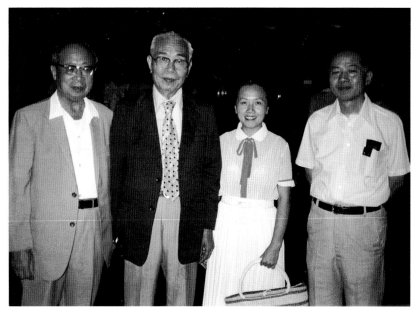

▲ 左起：李永剛、張錦鴻、李燦如（姚世澤夫人，任教於景文技術學院）與戴序
倫。

# 投身教育攜後進

一九三三年十月，張錦鴻教授自中央大學畢業後，旋即應聘於江蘇省立無錫師範學校任教，主要教授音樂相關課程，這也是他獻身音樂「專業」教育的開始，而當時音樂教育的蓬勃發展，也賦予他相當大的助力，才使他能大展長才。

## 【黃金十年　前人足跡】

一九二七年到一九三六年，是中國全境發展最迅速的十年，當時音樂教育事業正如火如荼的開展，張教授在所撰述的〈六十年來之中國樂壇〉一文中，詳細描述大陸早期音樂教育的發展狀況，重點方向包括：「音樂專門學校的設置」、「中小學音樂教材的編纂」、「音樂出版事業的林立」、「管絃樂隊的組成」、以及「軍隊音樂的蓬勃」等五項[1]。

以音樂專門學校的設置來說，是以上海地區為中心，向全國呈輻射狀散佈，由各地方政府或以中央名義，紛紛成立各級音樂專門學校，如一九二二年秋，北京大學成立音樂傳習所；一九二三年，北京藝術專門學校增設音樂系；一九二七年十一月，國立音樂院（一九二九年更名為國立音樂專科學校）於上海成立，且在蕭友梅及黃自二位前輩的積極拓展之下，成績斐然，蔚為全國各省份創設音樂學校的模範，台灣早期推展音樂

### 時代的共鳴

蕭友梅（1884-1940），字雪朋，一字思鶴，廣東中山人。一九○○年留學日本，五年後以官費生入東京帝國大學哲學系攻讀教育學。一九一一年公費留學德國，入萊比錫國立音樂院理論作曲系，並在同地國立大學哲學系研究教育，一九一六年獲哲學博士學位。一九二○年返國任北京大學講師，兼任北京女子高等師範學校音樂專修科主任，及北京藝術專門學校音樂系主任等職。一九二七年奉命創辦上海國立音樂院，一九二九年任國立音專校長。

蕭氏雖以音樂教育家聞名，然在理論作曲成就亦卓，著有理論書籍及歌曲多首，其中《卿雲歌》曾於一九二○年當選為國歌。

參考資料：
張錦鴻，〈六十年來之中國樂壇〉，《樂苑》，第5期，1973年6月，頁20-36。

註1：張錦鴻，〈六十年
　　來之中國樂壇〉，
　　《樂苑》，第5期，
　　台北，國立台灣師
　　範大學音樂學系，
　　1973年6月，頁20-
　　36。

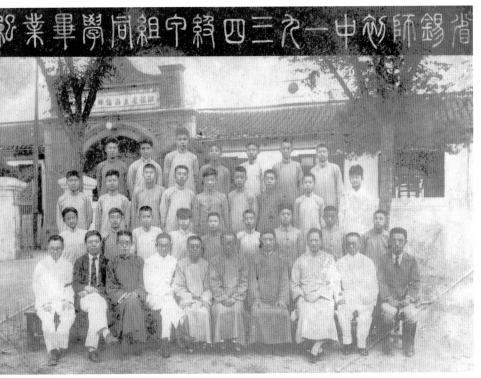

▲ 張錦鴻（前排左二）擔任江蘇省立無錫師範學校教師時與同事暨畢業同學合影
　（1934年）。

專業教育亦循此類同模式。

　　另一方面，在普通學校音樂教育的課程中，中央政府也開始進行全國中小學音樂教材的編纂工作。一九二三年，全國教育聯合會擬訂「課程標準綱要」，成為首度出現的教科書編纂準則；一九二七年六月，中華書局印行朱蘇曲先生所編的《新中華教科書音樂課本》，提供小學使用；而中學使用的教科書更是種類繁多，諸如商務印書館、中華書局、開明書局、中華樂社、正中書局等，均有出版。但由於教材內容良莠不齊，而

## 時代的共鳴

　　黃自（1904-1938），號今吾，江蘇嘉定人。一九二四年畢業於清華大學，留美入奧柏林大學就讀心理學系，並兼修音樂；獲文學士學位後，進入耶魯大學音樂院專攻理論作曲，獲音樂學士學位。一九二九年返國，初任上海滬江大學音樂系專任教授，兼任國立音樂專科學校理論作曲教授；全力協助蕭友梅創辦國立音樂專科學校。黃氏除專長作曲外，還教授理論課程，多首歌樂作品極為膾炙人口。

參考資料：
張錦鴻，〈六十年來之中國樂壇〉，《樂苑》，第5期，1973年6月，頁20-36。

## 時代的共鳴

蕭而化（1906-1985），江西萍鄉人。一九二六年就讀上海立達學園文藝學院，隨豐子愷及外籍教授學習鋼琴與理論作曲等；後轉入杭州藝專研究院，攻讀繪畫及音樂。一九三三年，考入東京上野音樂專科學校作曲科，專攻理論作曲。一九四二年二月，任國立福建音專教務主任，一九四四年接任第二任校長。一九四五年秋，隨政府播遷來台，並應邀擔任台灣省立師範學院音樂學系首任系主任；一九四八年卸任後，出任中國文化學院音樂研究所所長，及多所大學音樂系教授等職；也擔任政府重要之音樂教育相關委員會職務，並籌組「中華民國音樂學會」，獲推選為首任理事長。

參考資料：

顏廷階，《中國現代音樂家傳略（上）》，台北，綠與美出版社，1992年5月4日，頁129-132。

且未必能切合非音樂專業學生的學習使用；於是在一九三三年，教育部成立中小學音樂教材編訂委員會，翌年又成立音樂教育委員會，共同來編訂中小學音樂教材。此種由中央積極介入學校音樂教材的方式，在台灣早期音樂教育中亦如出一轍，張教授於來台任教後，也先後擔任教育部各項音樂教材編輯委員與審查委員；而目前九年一貫新制課程強調「課程鬆綁」，與當時情景相較，對於教育權的掌握，似乎也因應時代變革而有所差異。

當時上海音樂界的蓬勃發展，也影響到內地各省，例如江西省，是當時最有心且以實際行動提高境內音樂水準的一個省份。一九三三年三月，境內成立「江西省推行音樂教育委員會」，聘請程懋筠先生為主任委員，蕭友梅、李中襄、李德釗、徐慶譽、黃光斗、王易、王筍香、王家瓊、陳蒙等諸位先生為委員，裘德煌、蕭而化（為國立台灣師範大學音樂學系首屆系主任）、陳景春等先生為幹事。該委員會工作計畫有八項，包括「出版音樂教育月刊」、「審查音樂教科書」、「組織管絃樂隊」、「設立民眾音樂傳習班」、「組織民眾娛樂指導委員會」、「舉行音樂演奏」、「舉行歌唱競賽」、以及「創辦省立劇院」等。前述各項工作均順利開展，僅有原預定於一九三八年元旦成立省立劇院的規劃，因對日戰爭發生，以致未能實現。

至於音樂出版事業，也由原來各大書店附帶出版音樂書籍，轉向成立專門的音樂出版社，其中又以北京師範大學教授

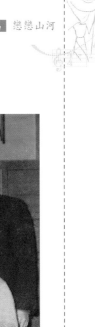

▲ 張錦鴻與諸位音樂家合影。前排左起：申學庸、趙元任之夫人、趙元任、李抱忱、李九仙之夫人；後排左起：康謳、李九仙、蕭而化、鄧昌國、張錦鴻、王沛綸。

## 時代的共鳴

　　柯政和（1889-1979），台灣省人。畢業於台北師範學校，獲公費前往日本留學，畢業後再返母校任教，一九二三年轉任北京師範大學專任教授。柯氏除用心教學外，還以主辦音樂活動、推廣音樂教育聞名，先後發起及參與「中小學唱歌會」、「中華教育音樂促進會」、「愛美樂社」、「中華樂社」等社團；其中，中華樂社以出版音樂作品及書籍聞名，對於促進音樂文化及教學具有深遠影響，惜晚年因政治因素下放，而客死於異鄉。

參考資料：
吳玲宜，《台灣前輩音樂家群相》，台北，大呂出版社，1993年2月10日，頁11-12。

柯政和先生的「中華樂社」為首。此外，上海也由義籍音樂家梅百器先生（Mario Paci）成立管絃樂隊，他帶領樂隊訓練有素，並要求出資單位工務部能全面開放本國聽眾欣賞，無形中帶動音樂文化的推展，該樂團當時享譽國際，是亞洲最負盛名的樂團。

　　而樂團的成立，也促動軍樂隊的發展。我國軍樂隊最早成

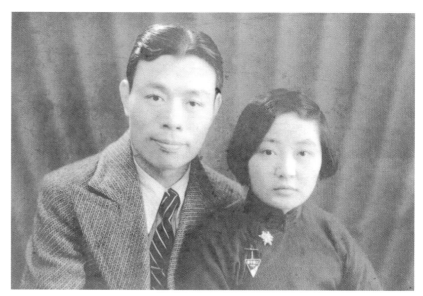

▲ 張錦鴻與鄧光夏女士訂婚時留影（1935年）。鄧女士精擅藝術，是張教授一生相
　扶共持的人生伴侶。

立於一八九八年，由袁世凱接受德籍顧問建議而成立；一九三
五年，軍政部整頓軍樂隊，由當時國立中央大學音樂系唐學詠
教授、奧籍音樂家史達士教授及我國音樂家吳伯超等人，擔任
軍政部軍樂研究會研究委員，並選派學生赴德學習軍樂、擬訂
軍樂隊編制規範，以及整理號譜與典禮樂譜等，奠定了軍樂發
展的基礎。

　　以上這些重點工作，以及推廣音樂教育的做法，從張教授
文章字裡行間，對於他本人是否實際參與其中未能確實得證，
但不可否認的是，這樣一部中國音樂教育發展史，對張教授往
後規劃台灣音樂教育的發展藍圖，的確產生不可磨滅的影響
力；同時，也是張教授往後創作團隊歌曲的靈感來源與背景經

歷；甚至，對於政工幹校音樂系的設立，也具有特別的意義。

一九三五年，張教授與鄧光夏女士相識於江蘇無錫，旋即舉行結婚典禮。鄧女士早年畢業於無錫美術專科學校，國畫造詣極深，曾在無錫、蘇州、漢口、成都、台北等地舉行多次繪畫個展。婚後，於一九三六年，張教授夫婦喜獲麟子，長子張自達出生；次年，女兒張樸英亦相繼誕生。隨著家庭人口增

▲ 張錦鴻與夫人鄧光夏女士合影於鋼琴製造廠（1972年12月）。

▲ 張錦鴻與夫人鄧光夏女士晚年鶼鰈情深（1980年3月）。

加，經濟壓力及時代動盪的影響，張教授夫婦開始投入漂泊天涯的教學工作，也因緣際會的認識當時一些知名的音樂家，同時參與大後方音樂教育工作的推動。一九四九年後，這些經驗也隨著張教授，移轉到台灣音樂教育的推展事業上。

一九三七年，張教授一家隨政府西遷至重慶，重慶乃當時戰爭時期的首都，也是政治、音樂和文化的中心，張教授也在

此時轉任職重慶中央訓練團教育委員會。隨著戰爭的膠著，全國文化界和教育界人士，以及學生群，皆隨著政府往後方遷移，眾多知名的音樂教育家、作曲家、指揮家、小提琴家、鋼琴家、聲樂家等，皆先後來到首都重慶，文人雅士匯集的風潮，蔚爲一時之盛。

當時，雖因戰爭之故，物質條件非常缺乏，但音樂工作者十分積極投入「歌詠運動」，期望透過音樂特有的節奏與曲調，鼓舞士氣、激勵民心。音樂學校及音樂團體，就如雨後春筍般，紛紛林立，首先是音樂界的大團結，在重慶組織了一個全國性的「中華全國音樂界抗敵協會」，擔負起推廣音樂活動及進行對敵喊話與國際宣傳的任務；接著，也先後在重慶創辦「中央訓練團音樂幹部班」、「教育部音樂訓練班」、「國立音樂院」、「國立歌劇學校」、「國立音樂院分院」等，並恢復原有之「國立中央大學音樂系」，以培植音樂幹部及音樂專才，從事發揚民族精神及建設音樂文化的工作。

一九四〇年，張教授轉入成都中國空軍幼年學校任職，擔任音樂主任教官。當時軍政部[2]銳意建設軍樂事業，重點工作包括「軍樂行政系統」的樹立，以及「陸軍軍樂學校」、「陸軍軍樂團」的創辦。首先，在重慶成立「軍樂組」，主管全國軍樂行政；同年十月，軍樂組委託「中央訓練團音樂幹部班」成立中隊，代收軍樂學生，爲期三階段，每階段十個月的訓練期，張教授也擔任許多籌劃的業務。一九四三年，國立中央大學音樂系恢復後，張教授再度返回重慶，於該校執教，而後又

註2：角色類同目前的「國防部」。

擔任國防部陸軍軍樂學校教官，並兼任教務組長。

一九四三年元月，前述的音樂幹部班訓練檔期正好告一段落，軍政部於重慶原址再行設置「軍樂幹部訓練班」，十月並正式改制爲「陸軍軍樂學校」。對日戰爭勝利後，於一九四七年十二月，該校遷往上海江灣，一九四八年元月，改編爲「特勤學校音樂專修班」。張教授再轉赴上海，應特勤學校音樂專修班之聘，教授理論作曲及和聲學等音樂專業課程。

抗戰勝利後，整個國家都在進行復員工作，大後方的音樂學校則忙於遷徙作業。國立音樂院原設於四川重慶青木關，一九四六年四月遷往南京，院長爲吳伯超先生，教務主任爲陳田鶴先生；國立音樂院分院原設於四川重慶松林崗，一九四七年與國立上海音樂專科學校合併，校長爲戴粹倫先生（也是國立台灣師範大學音樂學系第二任系主任）。國立福建音樂專科學校原設於福建永安，一九四六年遷往福州，校長爲唐學詠先生。私立西北音樂學院於一九四三年九月成立，原設於陝西省西安市香米園，院長爲趙梅伯先生，原擬遷往北京，因時局關係而未果。此外，還有新設的湖南省立音樂專科學校，一九四七年七月成立於湖南省長沙市，校長爲胡然先生。

這些如雨後春筍般，先後設立的音樂學校，使得如張教授一樣的音樂界先進，忙於各地的重建與籌劃作業，幾乎人人除了音樂專業外，也不得不涉及「行政」的運作與推展。

一九四九年元月，張教授又隨特勤學校的遷移，而前往沿海的福建省海澄縣，距離內陸愈來愈遙遠；不久，即應台灣省

## 時代的共鳴

戴粹倫（1912-1981），江蘇吳縣人，父親戴逸青爲我國早期著名音樂教育家。一九二八年，入上海國立音樂院，主修小提琴；一九三六年赴維也納音樂學院深造，次年學成歸國，馳譽樂壇。一九四三年，中央訓練團音樂幹部訓練班改制爲國立音樂院分院，戴教授膺任首任院長。一九四五年秋，上海國立音樂專科學校復校，戴教授應邀擔任校長，也接任上海市政府交響樂團指揮。一九四九年春，隨政府來台，受聘爲台灣省立師範學院音樂系第二任系主任；一九五九年，擔任台灣省政府交響樂團團長及指揮。一九五七年，結合音樂界人士，成立「中華民國音樂學會」，連任理事長近二十年之久。

參考資料：
顏廷階，《中國現代音樂家傳略（上集）》，台北，綠與美出版社，1992年5月4日，頁260-261。

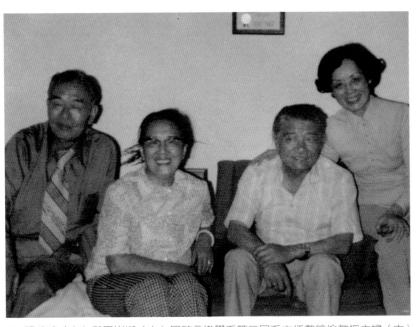

▲ 張錦鴻（左）與周崇淑（右）同訪音樂學系第二屆系主任戴粹倫教授夫婦（中）
（1977年6月20日於戴粹倫舊金山家中）。

立師範學院（國立台灣師範大學前身）之聘，於同年八月全家
播遷來台，執教於該院音樂學系，奠定根留大陸、立足台灣的
全新開始。

## 【教育淑世　不改初衷】

　　台灣在日據時期光復以前，並無高等音樂學府。當時，有
能力或家境較佳的青年習樂者，多前往日本留學，其中，張福
興先生為台灣首位留日的音樂家（與柯政和先生為同學）。張
福興先生於一九〇六年前往官立東京上野音樂學校（現改為東
京藝術大學）就讀，學習管風琴與小提琴等樂器，返台後從事

音樂教育工作三十餘年，桃李遍及全省。

　　光復後，一九四六年八月，台灣省立師範學院成立，於同年招收第一屆音樂專修科學生，後來因故未繼續招生；一九四八年八月，設置音樂學系；一九五五年，再改制為省立台灣師範大學。音樂學系以培養健全音樂師資、研究高深音樂學術為宗旨，為有史以來台灣音樂專業教育的最高學府，是當時執牛耳的音樂學習殿堂。初期由蕭而化先生主持系務，一九四九年八月起，改由戴粹倫先生擔任系主任一職。

　　一九四九年八月，張錦鴻教授隨著國民政府播遷來台，同時也應邀至台灣省立師範學院任教，擔任副教授職務，教授理論方面如：「和聲學」、「曲式學」、「樂理」、「音樂史」等課程，實務方面如「視唱聽寫」課程，教學方面如「音樂教材教法」課程，類別十分多樣，以一位教師一肩荷起這麼繁重的

▲ 張錦鴻位於台北市和平東路二段舊宅（2002年1月15日）。

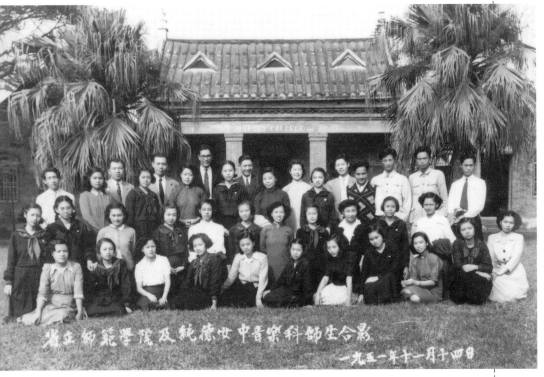

▲ 台灣省立師範學院與純德女中音樂科師生合影（1951年11月14日）；後排左二為張錦鴻。

工作，可以想見當年張教授的才華，以及體認彼時備課的辛勞。

　　張教授除了擔任師範學校專任教職外，同時也兼任國防部政工幹校（即政治作戰學校前身）音樂系教席，教授同屬理論方面的「音樂史」、「作曲法」等課程。由於張教授過去曾擔任過音樂主任教官的這段資歷，以及與李永剛教授同窗的情誼，使得張教授與政工幹校的關係亦極為密切友好，不僅擔任授課，同時也為該校譜作校歌，至今仍是該校的精神指標。

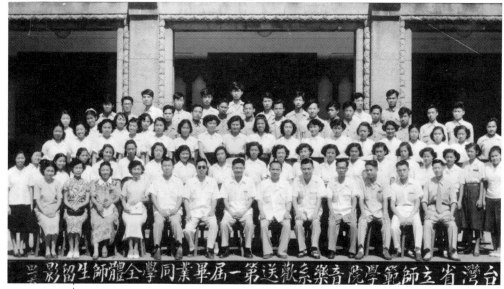

▲ 台灣省立師範學院音樂學系歡送第一屆畢業同學全體師生合影（1952年6月）；
第一排右五為張錦鴻。

▼ 政工幹校音樂組第一期師生合影；第二排右五為張錦鴻。

當時，在台期間，張教授也協助政府推動諸多音樂教育工作。由於在大陸時期，長達十年的漂泊遷移生涯，因緣際會促成與當時許多知名音樂家熟識，讓張教授在台灣音樂教育工作的推展上，得以累積許多充足與寶貴的經驗，並藉由經驗的傳承，結合當時集駐於台灣各地的音樂人才，於一九四九年起，促使台灣音樂教育的發展十分迅速而蓬勃，也成為國民外交重要的磐石。

一九五三年，張錦鴻在國立台灣師範大學升任教授；同時，也因協助政府推行「九年國民義務教育」有功，貢獻良多，於一九六八年十月榮膺行政院獎狀表揚，這可說是至高的榮譽，張教授生前一直相當引以為榮。

一九五七年三月三日，在音樂發展史上極為重要的里程碑——「中華民國音樂學會」（National Music Council of China）正式成立，這是一個全國性的音樂人民團體，當時，由音樂界先耆戴粹倫、汪精輝、蕭而化、張錦鴻、李中和、李金土、顏廷階等七位先生擔任籌備委員；並經籌備委員會決議，邀請梁在平、高子銘、王慶勳、王慶基等四人協同籌備。歷經五次籌備會議，通過會籍籌設及會章草案，呈請內政部正名，學會正式成立。

學會首任理事長為戴粹倫教授（此時亦為國立台灣師範大學音樂學系系主任），在協同籌備委員全力號召之下，該會集結全國音樂界人士，以「發揚民族音樂文化、研究現代音樂學術、普及社會音樂教育、促進國家音樂事業、維護增進國民心

（第一面）　　　　　　　　　　公 務 員 履 歷 表

| 姓　　名 | 張錦鴻 |
|---|---|
| 性別 | 男 |
| 字號別 | 羽儀 |
| 籍貫 | 江蘇省高郵縣（市）（市） |
| 出生 | 民國紀元前四年七月三日 |
| 年齡 | 現年四十二歲 |

住址
　永久　江蘇高郵縣政府轉
　現在　台灣台北省立師範學院

學歷
　學校或訓練機關名稱　國立中央大學
　院系科別　音樂學系
　修業起訖年月　二十六年八月至二十二年六月畢業
　畢業或肄業　畢業

考試
　考試年月及名稱、種類科別、等
　證書字號、考試機關審查結果

發明或著作
　名稱　1. 讀譜法（上海音樂公司出版）
　　　　2. 和聲學大綱（正出版）
　學術類別　音樂
　審查結果附註

| 家屬 | | | |
|---|---|---|---|
| 稱謂 | 姓名 | 年齡 | 存歿職業附註 |
| 父 | 張維忠 | 七十五 | 歿 |
| 母 | 柏氏 | 七十三 | 存 |
| 妻 | 鄧光夏 | 四十二 | 存 |
| 子 | 張自達 | 西一 | 存 |
| 女 | 張楨英 | 十三 | 存 |

專長

志趣

獎懲

▲ 張錦鴻手稿：「公務員履歷表」之一（1949年7月15日）。

（第二面）

中華民國三十八年 七月十五日　機關長官簽名蓋章 人事主管人員簽名蓋章　（審查整理案）

劉真　田漢祥

張錦鴻

本人簽名蓋章

| 服務機關名稱 | 職別 | 擔任那務 | 級俸 | 到職年月 | 卸職年月 | 證件名稱 | 審查結果 | 備考 |
|---|---|---|---|---|---|---|---|---|
| 張南鄂部特勤學校 訓練部 | 至主任 | 簡三 | 三十八年四月至八月青 | | 調 | | | |
| 聯勤總部特勤學校 軍樂軍事班 | 組長組 | 簡三 | 三十年二月至六年三月青 | | 聘 | | | |
| 陸軍軍樂學校 | 教務組 | 一等正三十五年青至六年十月青 | | | 調 | | | |
| 陸軍軍樂學校教導隊隊長 | | 一等正三十年二月至四年十月青 | | | 派 | | | |
| 陸軍軍樂團 | 教官 副團長 | 上校特遇三十三年二月至四年十月青 | | | 聘 | | | |
| 陸軍軍樂團 | 團管 | 上校校 二十九年八月至二年七月青 | | | 聘 | | | |
| 空軍幼年學校 | 主任教官 | 同少校 二十六年五月至二年七月 妻令 | | | | | | |
| 中央訓練團教育委員會音樂教官 | 組導師 | 二百六元 二十七年四月其年七月 妻令 | | | | | | |
| 國立四川中學高中部專任教員 | 組導師 | 六十元 二十七年八月其年十一月 聘書 | | | | | | |
| 江蘇省立無錫師範專任教員 | 級任導師 | 一百二元 三十二年八月其年十一月 聘書 | | | | | | |

▲ 張錦鴻手稿：「公務員履歷表」之二（1949年7月15日）。

表 料 資 員 職 教　　編號：② 047664

本資料建立日期　民國 58 年 ? 月 ? 日

姓名① 張錦鴻

號別 明儀

性別 男

出生③ 民前4年2月3日

籍貫④ 江蘇省（市）高郵（縣市）

通訊處 台北市和平東路2段112之33號

緊急通知人 姓名 張錦石　住址 台北市浦南路三段正義新村30之2號　電話 33724

身份證總號⑤ A100434349

身長 川?分　體重 66公斤　血型 A

保險 受益人 姓名 鄧先夏　住址 台北市和平東路112之33號　保險證號字 ?10?189

志趣 音樂

黨政⑥ 中國國民黨

社團 中華民國音樂學會

宗教⑦

| 考試⑧ | | | | | 學歷⑨ | | | | | 訓練⑩ | | | | | 檢聯⑪ | | | | |
|---|---|---|---|---|---|---|---|---|---|---|---|---|---|---|---|---|---|---|---|
| | 1 | 2 | 3 | 4 | | 1 | 2 | 3 | 4 | 5 | | 1 | 2 | 3 | 4 | 5 | | 1 | 2 | 3 | 4 |
| 考試年屆及名稱 | | | | | 學校名稱 | 國立中央大學 | | | | | 訓練機關 | | | | | | 職業類別 | | | | |
| 種類科別 | | | | | 院系科別 | 教育學院藝術系 | | | | | 種類 | | | | | | 檢定年月 | | | | |
| 錄取等第 | | | | | 修業起訖年月 | ?年8月至31年7月 | | | | | 期別 | | | | | | 檢聯機關 | | | | |
| 考試機關 | | | | | 畢業學位 | | | | | | 起訖年月 | | | | | | 證件名稱及字號 | | | | |
| 證件名稱及字號 | | | | | 校長 | 教育長 羅家倫 | | | | | 主持人 | | | | | | | | | | |
| 審查結果 | | | | | 證件名稱 畢業證書 | | | | | | 證件名稱 | | | | | | 審查結果 | | | | |
| | | | | | 審查結果 | | | | | | 審查結果 | | | | | | | | | | |

57.11. ?0,000 ?2cm×26cm

▲ 張錦鴻手稿：「台灣省立師範學院教職員資料表」（1969年4月）。

理之健康、完成三民主義文化建設」為宗旨。張教授雖未擔任理事長一職，但藉助過去在大陸推展音樂教育的經驗，也是促成該會成立不容忽視的功臣之一。該會目前理事長為丑輝瑛女士，秘書長為汪精輝先生，仍秉持當初成立宗旨，努力於音樂事業的拓展。

一九七二年，張教授接任國立台灣師範大學音樂學系第三屆系主任，時年六十五歲。在系主任任內，以推動音樂系求變求新的雙主軸發展，增添教學設備、加強師資陣容、擴充教室數量、提高學習水準，並極力提拔音樂後進，可說建樹良多；也曾帶領系內合唱團與交響樂團至南部巡迴演出，推廣音樂教育的普及，這對當時音樂界而言，是項創舉。

張教授對於台灣音樂教育的發展，有著相當深遠的期

▲ 張錦鴻自傳手稿（1969年3月）。

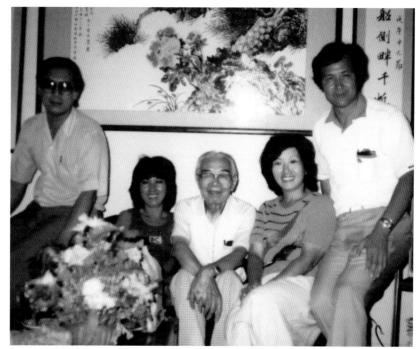

▲ 蕭泰然夫婦（左）暨曾道雄夫婦（右）相偕造訪張錦鴻（中）（1984年8月22日）。

許，接任系主任後，也針對當時此一台灣最高音樂學府的特色、任務及使命，擬訂六個發展方向，包括「改善教學場所」、「充實教學設備」、「增加選修科目」、「加強音樂活動」、「促進系友聯繫」、「設立音樂研究所」等；這些針對設備、課程、展演、學術而訂的目標，可說為當時音樂學系指出一條可行之道。

　　一九八六年，曾道雄教授擔任第五屆系主任期間，有感於音樂系館常年處在飛沙瀰漫中，為改善教學設備及學習場所，特將系館由操場彼端遷移至金山南路口的現址，可說是具體實

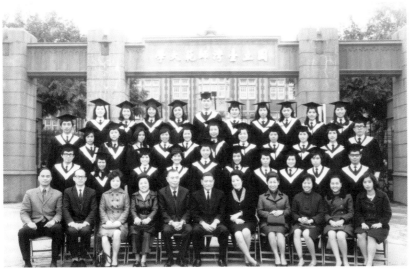

▲ 國立台灣師範大學音樂學系六十級師生合影（1971年）；前排左五為張錦鴻。
▼ 國立台灣師範大學音樂學系六二級師生合影（1973年）；前排左六為張錦鴻，
　當時擔任系主任。

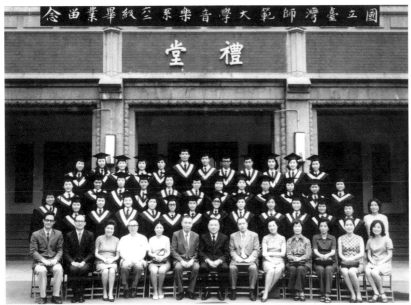

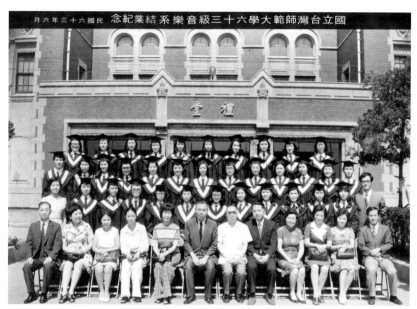

▲ 國立台灣師範大學音樂學系六三級師生合影（1974年6月）；前排左六為張錦鴻，當時為系主任。

▼ 國立台灣師範大學音樂學系六四級師生合影（1975年）；當學年度張錦鴻（前排右六）甫卸下系主任職務。

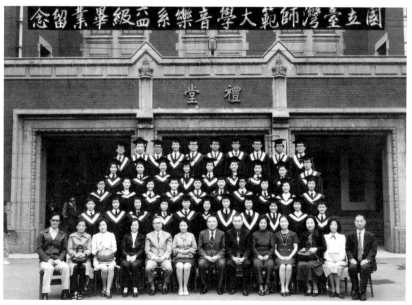

踐張教授心中的理想——改善教學場所；發展至今，音樂系館雖然也早已不敷需求，但在早年物力維艱的時代，張教授能以此為系所發展的目標，可見其愛護學子、致力教學的用心與盡心。

再者，為促進系友的交流聯繫，張教授在擔任系主任任內，於一九七三年六月二十九日成立「國立台灣師範大學音樂學系系友會」。現任國立台灣師範大學藝術學院院長的張清郎教授[3]，當時也曾撰文描述系友會成立的盛況[4]：

經過三次的籌備會議，我們六位發起人，在脣槍舌劍下，承母系張主任（張錦鴻教授）的支持下，本系系友會終於莘莘

## 國立台灣師範大學音樂學系歷屆主任一覽表

| 屆 數 | 系 主 任 | 任 期 |
|---|---|---|
| 一 | 蕭而化 | 1946-1949 |
| 二 | 戴粹倫 | 1949-1972 |
| 三 | 張錦鴻 | 1972-1975 |
| 四 | 張大勝 | 1975-1982 |
| 五 | 曾道雄 | 1982-1985 |
| 六 | 陳茂萱 | 1985-1991 |
| 七 | 許常惠 | 1991-1994 |
| 八 | 陳郁秀 | 1994-1997 |
| 九 | 李靜美 | 1997-2000 |
| 十 | 錢善華 | 2000~ |

※參考資料：國立台灣師範大學音樂學系網站

註3：張清郎教授原為國立台灣師範大學音樂學系教授，專長為聲樂演唱暨台灣歌曲研究，於2002年8月民族音樂研究所成立後，調任該所教授，並榮任該校藝術學院院長。

註4：張清郎，〈國立台灣師範大學音樂學系系友會成立——系友熱烈參加盛況空前〉，《樂苑》，第5期，台北，國立台灣師範大學音樂學系，1973年6月，頁36-37。

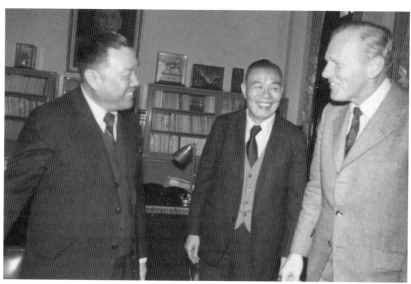

▲ 張錦鴻（中）擔
任音樂學系系主
任時，歡迎德國
鋼琴家Krauss
（右）蒞系訪問並
作 示 範 教 學
（1974年3月）。

▶ 張錦鴻夫婦（後
排右二及前排右
四）與國立台灣
師範大學音樂學
系同事同遊溪頭
森林遊樂區。

地誕生了，它像一朵含苞待放的蓓蕾，正準備著茁壯猛放。

這篇文章短短數語的開場白，彷彿讓我們想見當時系友雲集、眾人歡喜的雀躍之情。而系友會的成立，對一個學系而言，可說是相當重要的精神指標，也是自畢業後，前後屆系友們的情感交流之所在；筆者忝為該系七六級系友，當閱讀有關系友會成立之過程，倍覺音樂界先輩的偉大卓見。目前，系友會也設有網站，提供更便捷的聯繫方式，這些發展若張教授有知，也會感到欣慰吧！

張教授對於音樂學系的殷切期望，以及他對成立研究所的抱負，在他所論及「師大音樂學系的特質」的專文內[5]，也提到籌設「音樂學」、「指揮」、以及「作曲」三組高層次音樂學術研究的構想與規劃（現已增加「音樂教育」及「演奏演唱」二組），並列出課程、設備、師資的需求。這在當時，可說是高瞻前矚的中長程計畫，也許諾給國立台灣師範大學音樂學系一個美好完善的發展格局。

張教授擔任系主任期間，正值台灣音樂界風起雲湧的時刻，由於前輩教師們的努力與勤勉，作育英才無數，使得當時音樂專才輩出。其中，諸多台灣音樂界有名的作曲家、理論家、演奏家、演唱家及音樂教育家，大都有幸親炙張教授門下，如作曲家兼民族音樂學者許常惠教授、作曲家陳茂萱教授、音樂教育家姚世澤教授、知名聲樂家金慶雲教授及富有個人特質的作曲家盧炎教授等，如今在台灣音樂界，均具有舉足輕重的地位，形成台灣音樂前進極重要的一股力量。

註5：張錦鴻，〈師大音樂學系的特質〉，《樂苑》，第6期，台北，國立台灣師範大學音樂學系，1975年6月，頁4-5。

▲ 張錦鴻與曾為昔日學生的音樂學系鋼琴教授群餐敘（1982年6月20日於台北）。
前排左起：李富美、張錦鴻、吳漪曼；後排左起：陳郁秀、林淑真、李智惠。

## 【後學感念　師恩浩瀚】

　　張教授早年在台灣省立師範學院音樂學系擔任副教授，負責教授視唱聽寫、樂理、音樂史、和聲學等理論課程，當年入學的第一屆學生，爾後並活躍於音樂界的，有作曲家盧炎與許常惠兩位先生。依據音樂學者廖慧貞女士的訪談[6]，張教授為當時音樂學系一年級到四年級的學系導師（通常由系主任兼任），也擔任教材教法課程，因此，必須負責帶領學生的外埠參觀、教學實習與畢業旅行。當年音樂系一班入學的學生僅二十餘人，師生之間感情的融洽可想而知。

　　盧炎教授回憶當年情景，由於師資的短缺，張教授當時兼授多門大班課程，包括「視唱聽寫」、「樂理」、「音樂史」、

註6：廖慧貞，《中央大學在台音樂教育者張錦鴻之生平資料整理》，中央大學藝術研究所「歷史音樂學專題研究」課程期末報告，曾瀚霈教授指導，未出版，1999年6月14日，頁8-11。

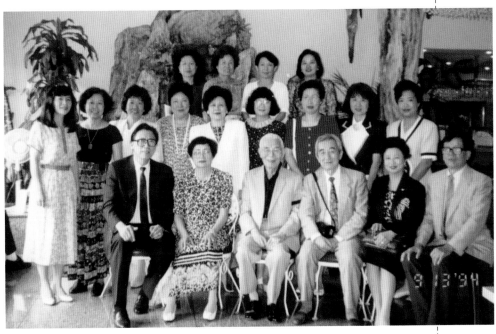

▲ 張錦鴻（前排左三）與昔日學生合影（1994年9月13日）。
▼ 張錦鴻與昔日音樂學系學生合影（1997年8月5日於美國Cerritos市樂宮海鮮酒樓）。

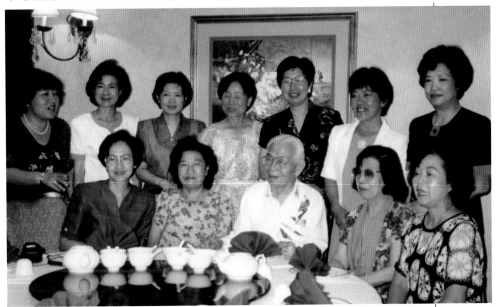

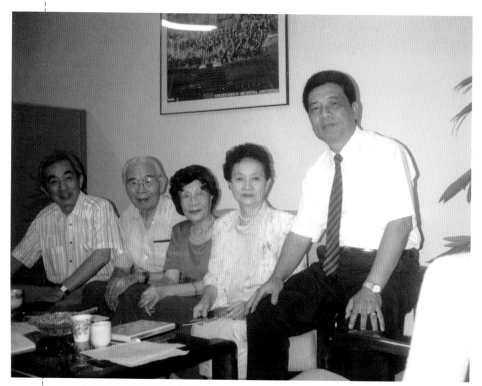

▲ 返台時，與昔日音樂學系同事聚會（1991年9月）。左起：許常惠、張錦鴻、林秋錦、高慈美、姚世澤。

「和聲學」等，可說囊括所有必修課，也因此得以與每位音樂學系學生熟識。盧教授當年雖非張教授的主修學生（當年盧教授的理論作曲主修教師為蕭而化教授），但他認為當年張教授所開設的視唱聽寫課，的確為其音樂的學習打下良好的基礎。

　　許常惠教授則說張教授個性寬容、態度隨和，與一般教授令人感覺高傲的印象大不相同，尤其，張教授雖未曾有機會出國留學，卻極力鼓舞當時音樂學系學生出國深造，追求更高的理想；當年，許常惠教授有意赴法留學，但彼時民風仍對出國

生命的樂章

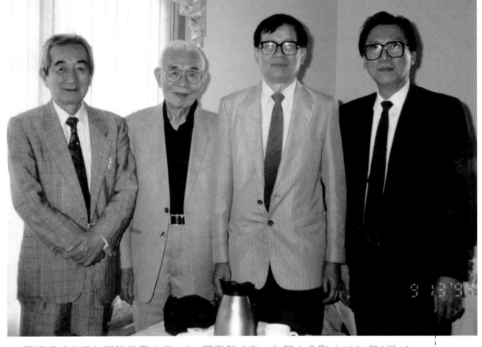

▲ 張錦鴻（左二）與許常惠（左一）、蕭泰然（右一）等人合影（1994年9月13日）。

深造一事相當保守，而且許教授法文的聽、說都還不甚流利，張教授仍大力相助，極力支持他前去學習更高深的學問，終於在一九五四年，促成年輕的許常惠教授單身攜帶一把提琴遠渡重洋，搭乘三個月的輪船，始抵達遙遠的法國。

　　許常惠教授回憶起當年的點滴：出國前，張錦鴻教授惟恐許教授到達法國後受困，還先聯繫他昔日中央大學的好友馬孝駿先生，囑託馬教授在馬賽港口接泊，並協同許教授搭火車至巴黎，旅途之艱辛可想而知。這段期間，許常惠教授有幸得到

馬孝駿教授的照料，遂順利完成法國的學業，於一九五九年載譽歸國，成為當時作曲、理論與音樂田野採集的翹楚。

許常惠教授提及剛返國時，正值年少血氣方剛，雖於國立台灣師範大學音樂學系任教，卻常得罪不少守舊派人士，而張教授愛才、惜才，常挺身為他辯護。就是這樣一段濃郁無以化解的師生之緣，使得許教授自受業於張教授起，到與他同系任教，蘊涵了數十年亦師亦友的深厚情誼，即使張教授退休移居美國，許教授一有赴美的機會，便專程拜訪這位恩師。

在長達二十七年的師大教學生涯當中，張錦鴻教授作育英才無數，與他關係密切的，還有一九五五年入學的作曲家陳茂萱教授。當年張教授授課的主要教材正是他在日後出版的《基礎樂理》與《和聲學》二書。依據陳茂萱教授的說法，當年音樂系二年級的和聲學課程是由張錦鴻教授負責指導，由於陳茂萱在入學前，已隨其父先行學備一些基礎理論，也有曾向表兄林東哲先生學習作曲的經歷，已經具備和聲學的基礎概念，因此，即使才剛入學，陳教授便先行旁聽張教授所指導的二年級和聲學課程。

除了大班課時間之外，課後，陳茂萱教授還私底下師從張教授學習更深的作曲理論，如此的勤奮勉學，遂博得張教授對陳教授的讚賞與關注。而為了讓這一位好學的學生的學習更為充實，張教授於是將當年未完成的《和聲學》一書後半部份，快馬加鞭的趕工，並於一九五七年出版。因此，這本書的出版，陳茂萱教授當時可也盡了不少心力，幫了不少忙。

同時，在陳教授就讀大學二年級時，不僅修習原來張教授所開設的二年級和聲學課程，還旁聽蕭而化教授所開設的三年級高級和聲學課程（專供理論作曲主修者修習）。對於這兩位和聲學大師的印象，陳教授也有所比較，基本上，蕭而化教授給人的感覺較為嚴肅，當年留日所學的屬於德式的和聲學系統，即「功能和聲」的概念，具備邏輯規則，因此在和聲習題上，屬於一板一眼的類型；而張錦鴻教授為人則較具親和力，當年張教授在大陸中央大學就學時期，所學受法式和聲影響，

▲ 左起：陳茂萱、張彩湘、張錦鴻及戴序倫聚餐（1988年9月於台北市寧福樓餐廳）。

後來又透過當時在法國的馬孝駿先生所提供的法國系統和聲學書籍，尤以杜布瓦（Theodore Dubois, 1837-1924）所寫的和聲學爲藍本，努力自修，融合個人觀念與作法。因此，相較於蕭而化教授的功能和聲學，張教授的和聲學則屬更爲細膩的「色彩和聲」，在德式和聲規則上行不通的，皆可透過法式和聲加以解決。

也因爲在和聲學方面受到極大啓發，導致陳教授萌生於大學畢業後赴法留學的想法，卻十分不巧，當時正逢中法斷交之際，導致留法之行無法達成；之後幾經輾轉，陳教授改爲赴奧國維也納國立音樂暨表演藝術大學研習理論作曲。一九七四年回國後，執教於東吳大學音樂系，並經張錦鴻教授推薦，於師大兼任「創作實習」的作曲個別課；之後，更經張教授的提攜與協助，得以在師大擔任專任教職。由陳教授的例子，可得見張錦鴻教授對學生愛護的程度，從生活、就學到就業，完全是一貫的支持與鼓勵，無怪乎學生對他如此感念有加。

張教授對學生的照顧，還可從金慶雲教授的敘述中有所瞭解；金教授雖然主修的是聲樂，但張教授溫文儒雅、親切和藹的作風，也令金教授印象深刻。當年主修聲樂者，必須要兼學多國語言，以便流利演唱與理解詞意，這對於一個學聲樂的學生而言，的確是項沈重的負擔；而張教授對金教授仍一如往常般的鼓勵有加，並主動教導金教授有關法文的技巧，並且常利用課餘主動驗收金慶雲教授的法文學習成果，在慈祥關懷背後亦可見到張教授對學習上的嚴格要求，絲毫不放鬆對學生的督

促。對於張教授這種追求至臻與完美的爲學之道，也深深影響日後金慶雲教授在演唱裡對自我的期許，以及往後從事教學工作的執著態度。直至今日，金教授仍能深切感受張錦鴻教授如嚴父般，對她一言一行的殷殷期盼，與按部就班的啓發引導。

張錦鴻教授對後進的提拔，對於一九六三年入學的姚世澤教授而言，更是他一輩子難忘的浩瀚師恩，尤其開啓姚教授研究音樂教育的理念，鼓舞姚教授進修碩士與博士學位的振奮與努力，致使姚教授成爲目前國內音樂教育的代言人，可說在在實踐了張教授當初以教育淑世的初衷。姚教授對張教授當年知遇之恩，一直銘刻在心，而張教授的學者風範也令姚教授印象相當深刻。

憶起早年學習的點點滴滴，課堂上，張教授謙虛、誠懇、厚道的儒者之風，及他對學生循循善誘的態度，著重愛護學生的人格教育方式，至今，姚世澤教授仍心有所感，特別強調一生受張教授提攜甚多，感懷甚深。一九六三年，姚教授歷經千辛萬苦、勤奮不輟，從新竹師範再次進修，就讀國立台灣師範大學音樂學系。甫爲音樂學系的新生，不僅主修鋼琴與大提琴兩項樂器，也積極投入學生會的事務，擔任音樂學會理事長職務，優秀的行政能力與勤奮的向學態度，馬上得到張教授的注意與賞識。姚教授也回憶當年的上課情景，在課堂上，張教授的教學認眞縝密，不論在和聲學或是在作曲理論上，講解過程都非常清楚，依據邏輯次序來引導習作，由簡入繁，自淺而深，使學生按部就班的進入理論的核心，由初級到高級的步驟

生命的樂章

▲ ▼ 張錦鴻、周崇淑與姚世澤全家合影。

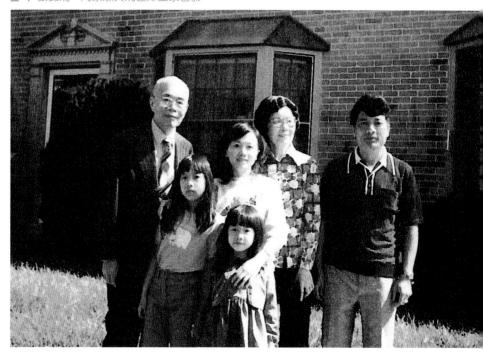

來帶領學生進入知識的殿堂，而在文字的解說之外，還提供範例輔助說明，對於學生的作業，也都詳細批示與註記。

一九七三年，張錦鴻擔任國立台灣師範大學音樂學系系主任，姚世澤應邀返回母校擔任助教一職，協助行政與

▲ 張錦鴻（右）與姚世澤合影（1988年於新竹南寮）。

總務的工作。在當時，能在大學擔任助教，可說是光耀門楣之事，姚教授記得還因此興奮得晚上都睡不著覺；而任職助教，共同工作之後，姚教授對張教授有更進一步的瞭解，方得知張錦鴻教授原來一直保有孜孜不倦的學術研究精神，並且在生活上力行實踐，例如每天必定安排一小時研讀英文，藉以增加個人的外文閱讀能力，以便有能力參考閱讀外文書籍，如《葛羅甫（George Grove）音樂辭典》與其後續出版的《新葛羅甫辭典》等，使音樂理論的著述能維持與國外並駕齊驅的水準。張教授早年因家境之故，未能出國深造，心中一直有所遺憾，但卻嚴以律己，以這般刻苦勤學方式來自我提昇與自我鞭策，實足以為後世楷模，無怪乎姚教授感念如此之深。

也因為深受張教授為人師表教學熱忱的感動，遂激發姚世

澤教授邁向音樂教育研究的念頭。當姚教授立志往音樂教育專業路線發展時，張教授亦抱持肯定與支持的態度，且無時無刻不鼓勵姚教授儘早出國深造。依據姚教授轉述，張錦鴻教授認為在當時國內對音樂教育的理念可說相當薄弱，音樂教育的課程可說是一項相當值得開發的事業，如果能掌握時機出國研習，返回國內將可能成為首位音樂教育專家學者，對國內音樂教育的推動更有著莫大的助益。這番鼓勵話語終於策動姚教授出國進修的決心，於是攜家前往美國，展開艱苦的留學生涯。

也就是這樣的機緣，姚教授返國後成為國內當時首位的音樂教育博士，協助教育部、各縣市教育局、國立台灣師範大學等教育主管單位及學校機關，從事音樂教育的開發與課程發展的建立等工作，為我國音樂教育研究開啟一片天空，後學者更是相繼日眾，甚至國內已有能力設置音樂教育博士班的修業學程。

晚年，張教授移居美國，姚教授仍與他密切聯繫，每個月一定以電話請安，並且於寒暑假親自到美國與張教授會面敘舊，報告台灣音樂教育的發展情況，也陪同這位良師益友，暢遊美國各地。這樣長久綿遠的師生情誼，聽姚教授娓娓述來，平鋪直敘的語氣有時竟揚起激昂的聲調。望著這位國內音樂教育的帶領者，陳述當時音樂教育先驅張教授的種種事蹟，如生命鏈般緊緊相扣的世代傳承與賡續，彷彿活生生的在眼前顯現，令人為之動容；也能深切感受張錦鴻教授當年從事音樂教育工作的付出與執著，其影響後輩的深遠，實無法以任何文字

▲ 張錦鴻（背對鏡頭者）於陳郁秀女士獨奏會後，親自致意（1968年7月）。

▼ 張錦鴻（第二排右三）參加陳郁秀女士（現任文建會主委）獨奏會（1968年7月）。

能予形容與道盡。

　　現任文建會主委，同時也任教於國立台灣師範大學音樂學系的陳郁秀教授，也在甫出刊的《樂覽》中，撰文緬懷這位前輩音樂家張錦鴻教授[7]。陳教授本身是以音樂資優生出國深造的演奏家，而張教授早年也對音樂資賦優異教育極為關心，且與陳教授的父親美術學系陳慧坤教授有深厚的同事之誼。陳郁秀教授述及當年她因為進行台灣前輩音樂家的研究工作，而有機會造訪張教授位在美國的居家，當時，已屆九十二高齡的張教授，仍然步履穩健、言語有條有理，且生活自理、非常獨立自主，使人不禁對這位音樂教育耆宿要深懷景仰之意；而最令陳教授感動的是張教授在回憶與台灣同窗、同事或摯友相處時的點點滴滴，那股自然流露的娓娓深情，可以想見他對台灣思念與眷顧之深。這位令人尊敬的長者，帶給台灣的非僅是理論著述的雪泥鴻爪，而是深銘人心的師表典範。

　　張教授對於台灣音樂教育的奉獻，就如陳郁秀教授的描述一般：

　　使無數的音樂學習者蒙受其惠，更見證了台灣音樂教育及發展的歷史過程！

　　張教授一生淡泊、不求名利、只問耕耘的人格典範，為所有音樂界樹立了楷模典範，而張教授對台灣音樂教育無怨無悔的付出，以及對台灣音樂界的灌溉扶持，一點一滴，都將留存在所有音樂人的心裡，永不褪色。

　　這些話語道出張教授一生的寫照，從早期承繼父志、立下

註7：陳郁秀，〈緬懷前
　　　輩音樂家—張錦鴻
　　　先生〉，《樂覽》，
　　　第39期，台中，國
　　　立台灣交響樂團，
　　　2002年9月1日，
　　　頁2-5。

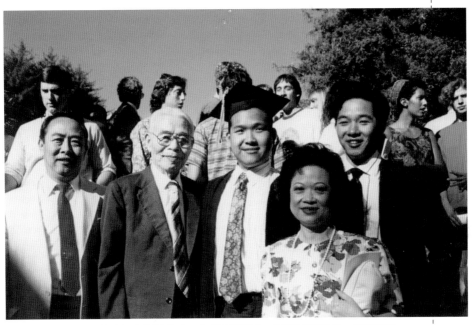

▲ 張錦鴻之長孫張詩餘自大學畢業時，全家合影留念，可謂三代同堂，和樂融融，
光耀門楣。左起：張教授長子張自達、張教授、長孫張詩餘。

教育志趣，到投身於學校音樂教育與高等音樂教育，協助有志
習樂青年的成長，戮力於音樂學術的創作與論述。這樣對台灣
教育的付出，以及卓越的音樂學術貢獻，也使得張教授在一九
七四年元月，獲教育部聘為學術審議委員會委員，這在學術界
可說是至高的榮譽，也表彰張教授的成就。

## 【安享天倫 回味人生】

　　一九七五年，張教授卸下國立台灣師範大學音樂學系系主
任的職務，並於一九七六年八月自該校退休，旋即赴美定居。
在美期間，張教授過著安閒適意的退休生活，與家人享受天倫

▲ 張錦鴻攝於美國。

▶ 周崇淑造訪張錦
鴻，並與其家人
合影留念（1978
年）。左起：張錦
鴻、周崇淑、張
夫人、張教授之
女張樸英、張教
授之子張自達。

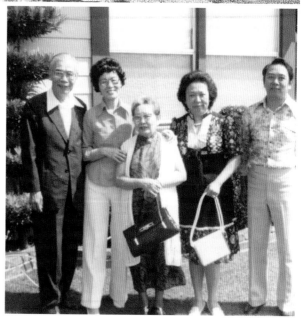

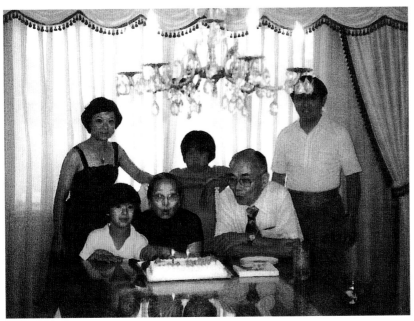

▲▼ 張錦鴻夫人鄧光夏女士生日時，全家福合影（1978年7月29日）。

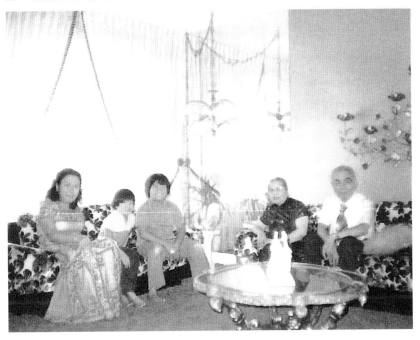

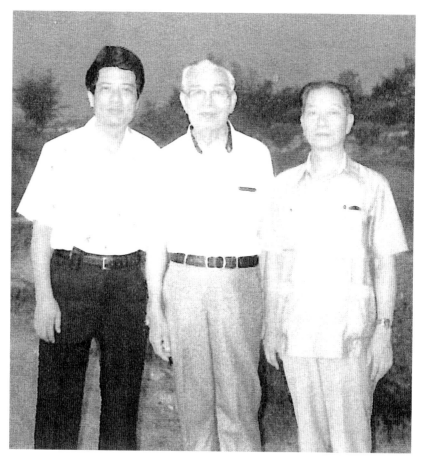

▲ 左起：姚世澤、張錦鴻與張彩賢（1988年於新竹南寮）。

之樂，還經常到教會指導唱詩班，偶爾替教會寫些小品、編撰音樂曲目。而每年皆有昔日學生到美國洛杉磯住家拜訪、敘舊，聊聊國內音樂教育的發展概況並分享教學心得，張教授總是勉勵有加，謙恭態度一如往昔。而一九九一年，張教授也曾回國，當時昔日好友與學生皆來探視，師生共聚一堂的和樂融融，傳為音樂界的美談。

張教授生活清淡、自奉儉僕，四十多年來，誨人不倦的教學精神，早為教育界與樂壇人士所稱讚，亦深獲後學者的愛戴與敬仰。他對子女的教育也同樣用心，與鄧光夏女士育有一子一女，長子張自達，也如其父一般，戮力於學術高峰，獲有美國史丹福大學（Stanford University）電機工程學博士學位，成為高級工程專家；這也是張氏子孫中，首位修得博士學位者。對張教授而言，當年他立志成為家族中首位大學畢業生，以及首位大學教授，如今，後世子孫更有出類拔萃者，他內心之欣慰與歡喜，想必十分深刻，且子女均已成家立業，家庭和樂，也都有個人的事業發展與成就。

　　張錦鴻教授在雙親身教言教的訓誨之下，即使面對貧窮也

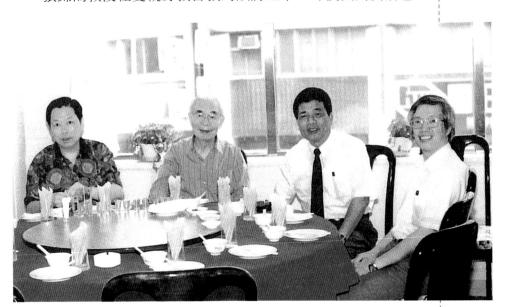

▲ 左起：方炎明（任教於國立台灣師範大學教育學系，其女方淑玲亦任該音樂學系教授）、張錦鴻、姚世澤與彭聖錦（任教於文化大學音樂學系）合影（1988年9月於台北）。

不放棄求學的理想，愛好詩文，雅聞藝音，且以作育英才爲終身志業。在學海無涯的驅動下，雖然歷經時代動盪、家境中落，仍然爭取有限的學習機會，力求上進。張錦鴻教授在爾後之生涯中，不斷自我勉勵和影響學生後輩的就是：

無論環境如何艱困，就是不能放棄理想；

條件再不利，也總有我們「可以做」和「應該做」的事。

二○○二年四月四日，凌晨十二時二十分，張教授不幸病逝於美國洛杉磯，享年九十五歲，這是所有音樂教育工作者應該祈禱與緬懷這位音樂教育長者的時刻。或許，張教授在最後闔眼的那一瞬間，一生中的種種經歷會再度掠過——年幼失怙的嚴酷考驗，繼承父志的孝心表現，光耀家族的理想追求，音樂藝術的親炙投注，秉持良知的學術實踐，運籌帷幄的行政奉獻，誨人不倦的教學精神，著作等身的榮譽成就，安享天倫的含飴弄孫，自在逸樂的晚年生涯……

跨越兩個世紀的台灣資深音樂家張錦鴻教授，見證台灣音樂教育的蓬勃發展，洞悉台灣音樂教育的脈絡趨向，奠定台灣音樂教育的世代基礎，這些成就是台灣音樂教育的驕傲，如果說張錦鴻教授心中仍有些許遺憾的話，那一定是無法讓他一生景仰的父親張維忠先生，親眼看到他的成就與表現！

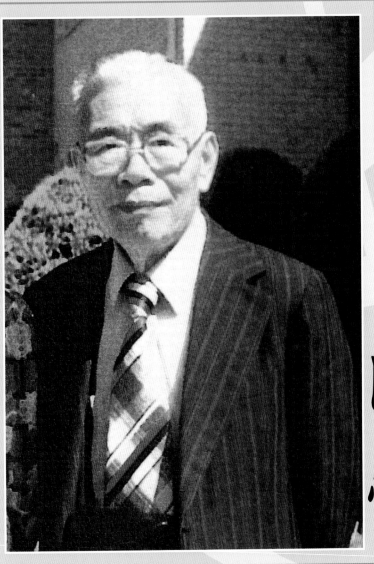

碧草如茵映驕陽

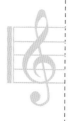

# 振奮人心的詠唱

　　張錦鴻教授在國立中央大學藝術系就讀時期，主修的是理論作曲，師事留法的音樂理論大師——唐學詠先生。在當時，應有相當令人稱許之創作成就；雖因其往後的生涯發展走向音樂專業人才的培育工作，但張教授仍留下二十餘首為著「教育」目的而創作的歌曲，型態繁多，包括獨唱、齊唱、重唱、合唱等，主要是應政府機構或學校邀請而撰寫，這些樂曲包括《中國青年反共救國團團歌》（齊唱／混聲四部合唱曲）、政工幹部學校校歌《認識復興崗》（齊唱曲）、《衛理女中校歌》（齊唱曲）、《彰化縣縣歌》（齊唱曲）等。

## 【餘音繞樑　立足天地】

　　張教授傳誦後世的音樂作品以團隊歌曲為多，即使具有某種特定用途，張教授仍能運用音樂理論的專才，使這些樂曲曲調維持應有的藝術品質，兼重歌曲提振人心的精神與悠揚流暢的旨意，這正是他作品特殊之處。曾從事張教授專訪研究的廖慧貞女士亦提及：「充滿愛國與思鄉的創作風格」[1]，足以彰顯張教授的曲風。

註1：廖慧貞，《中央大學在台音樂教育者張錦鴻之生平資料整理》，中央大學藝術研究所「歷史音樂學專題研究」課程期末報告，曾瀚霈教授指導，未出版，1999年6月14日，頁16。

▲ 譜例1：《中國青年反共救國團團歌》樂譜。

## 《中國青年反共救國團團歌》

　　以《中國青年反共救國團團歌》[2]（譜例1）為例，這是一首大家耳熟能詳的行進歌曲，作詞者為王昇先生。歌詞由「時代在考驗著我們，我們要創造時代……」開始，樂曲標示為二拍子。這原本應當是規律行進的節拍，張教授卻運用「切分節奏」，使曲調的「輕」與「重」在一開頭便有了變化，也由於第一句話連續的切分音型，使得曲調充滿振奮的精神與力度；而接續的段落，也採用「模進」的創作手法，曲調愈顯簡潔有

註2：此曲作於1952年，應中國青年反共救國團之邀而作，包括齊唱及混聲四部合唱兩種編曲，齊唱譜載於《高中音樂》，維新書局出版；混聲四部合唱譜載於《復興歌曲選（第一輯）》，復興書局出版。

力，也使歌唱者易於習唱，教唱者易於訓練；最後一段並且呈現沉穩的四分音符節奏，使結尾的高音更富衝勁與激昂，即使僅是哼唱曲調（不唱歌詞），仍可清晰感受其中躍動的生命力。

至今，由於政治因素使然，較少聽到這首曲子的演唱，但相信老一輩的軍校學生或早期曾接受軍訓課程、參與救國團活動者，對這首曲子應當毫不陌生，這樣的曲風也可說是對時代的一種回顧。

## 《認識復興崗》

另外，張教授還應當時政工幹部學校[3]音樂系主任戴逸青先生[4]之請，為該校寫作校歌，標題為《認識復興崗》（譜例2）。

此曲由林大樁先生作詞，第一句即用「看！陽明山前……」

▶ 《政工幹校校歌——認識復興崗》的歌詞。

註3：即目前位於台北市北投區之「政治作戰學校」。

註4：戴逸青先生，音樂教育家，曾任政工幹校音樂系首任系主任，為我國著名小提琴家戴粹倫及聲樂家戴序倫之父。

### 認識復興崗－校歌

林大樁　作詞
張錦鴻　作曲

看！陽明山前革命的幹部，氣壯河山，

聽！復興基地反攻的怒吼，聲破長空

我們是革命的政工，我們是反攻的先鋒，

三民主義的真理，指引著我們向前衝。

團結三軍，動員民眾，戰鬥的任務莫放鬆。

效忠偉大的領袖，解救同胞的苦痛，

學習的目標要集中，

立萬載千秋的大志，抱青天白日的心胸。

刻苦冒險忍辱負重，

我們是革命的政工，我們是反攻的先鋒，

三民主義的真理，指引著我們向前衝

向前衝向前衝向前衝！

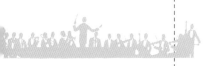

▲ 譜例2：《政工幹校校歌──認識復興崗》樂譜。

的「驚嘆」語氣；而張教授在曲調上的搭配，運用節奏變化來加強樂曲力度，表達詞意中的慷慨、豪爽，加以平穩的四拍子，以及分解和絃的樂句，愈加彰顯軍校校歌的壯闊氣概與愛國情操。至今此曲仍為政治作戰學校沿用，於網路上都可查詢到詞曲的相關資料。

## 《衛理女中校歌》

至於私立《衛理女中校歌》（譜例3），係於一九六三年應該校邀約而作，填詞者為該校國文教師郭振芳先生。原本此曲是由該校校務會議決議，委請當時的國文教師王劍飛先生及音樂教師任蓉女士（現任國立台灣師範大學音樂學系教授，為留義之著名聲樂家）擔任召集人，負責校歌製作的籌劃工作，也就在這樣的機緣下，邀請張教授譜曲。

張教授將此曲音調設為A大調、四拍子的結構，典型的「起－承－轉－合」（A－A'－B－A"）二段體結構，此乃依據一般文體架構的一種曲式表現，也彰顯四平八穩的創作風格，頗為符合該校教會清修的需求。

## 《彰化縣縣歌》

筆者於彰化縣小學學校網路中，也蒐尋到張教授所創作的《彰化縣縣歌》曲譜（譜例4），作詞者為黃必斑先生[5]。首句歌詞「偉哉彰化環島之中」，即顯示該縣居於台灣中部的地理位置與特殊性。張教授譜寫此曲亦是中規中矩，採行二拍子不疾

註5：作詞者背景不詳。

▲ 譜例3：《衛理女中校歌》樂譜。

不徐的步調，使整首曲子充滿平穩的風格；但到最後結尾二
句，卻使用弱起拍的手法，將八分休止符落於強拍的力度展
現，又帶進些微愛國情操的激昂清亮，也加強了樂曲的振奮氣
概。至今，彰化縣政府仍沿用此曲，也見證張教授創作團隊歌
曲的能力。

　　除了應機關或學校團體的邀約而創作之外，爲當時國家節

▲ 譜例4：《彰化縣縣歌》樂譜。

慶的需要，張教授亦作有十餘首充滿愛國思想的歌曲。其中，為國父孫中山先生百年誕辰而作的樂曲有：《十次起義》（女高音獨唱曲）、《碧血黃花》（混聲四部合唱曲）、《革命志士歌》（混聲四部合唱曲）等三首，均作於一九六五年；此外，一九七一年間，於當時教育部文化局印製的《愛國歌曲選集》中，也有張教授的作品，包括《金門春曉》（獨唱曲）、《鐵騎兵進行曲》（二部合唱曲）、《時代的戰歌》（二部合唱曲）等。

其他零星載於各歌集中的，還有《歡迎義胞來台歌》（齊唱曲）、《山河戀》（混聲四部合唱曲，以于右任先生的詩歌為詞）、《我們的血汗不白流》（齊唱曲）等。這些歌曲曲譜或有佚失，但從曲目標題可以想見張教授對此類歌曲的擅長，這也是他自幼深厚國學基礎所植下的能力，能將如教條般的歌詞，譜出流暢動聽的曲調。

## 【思鄉情懷　深刻雋永】

在激昂進取的團隊歌曲之外，張錦鴻教授也有浪漫、纖柔的一面，一九五二年創作的《陽關三疊》（獨唱與二重唱曲）、一九六六年創作的《我懷念媽媽》（男高音獨唱曲／混聲四部合唱曲），以及一九八五年為高中音樂教材而譜的《倦歸》（混聲四部合唱曲），這三首樂曲在標題上，明顯有別於前述張教授所擅長的愛國或行進歌曲，可說是抒情代表作。

## 《陽關三疊》

第一首較具藝術歌曲曲風的《陽關三疊》，作於一九五二年，是首獨唱與二重唱編制的樂曲，詞是取自唐朝詩人王維的七言絕句詩：「渭城朝雨浥清塵，客舍青青柳色新，勸君更進一杯酒，西出陽關無故人。」以不斷重述反覆的詞意，藉以營造「傷別離」與「苦思念」之情境。

這首曲子曾經刊載於台灣省文化協進會出版、作曲家呂泉生先生主編的《新選歌謠》月刊中，但因未能取得手稿，始終無法得知張教授當時如何構思與鋪陳此曲的過程，是相當遺憾的事。

同樣以《陽關三疊》為名的樂曲，在台灣早期音樂家當中，尚有黃永熙先生的男聲獨唱曲、朱永鎮先生的女聲獨唱曲、林聲翕先生的合唱曲，以及周文中先生所譜之鋼琴獨奏曲，可見此標題常見於音樂創作之中，深受作曲家眷愛。

## 《我懷念媽媽》

第二首樂曲《我懷念媽媽》[6]（譜例5-1~5-4），原作於一九六六年，是張教授為應母親節而作的樂曲。在張教授追念其父所撰寫的事略中，曾經提及對母親的感念：

> 吾母攜幼兒幼女，含辛茹苦，貼盡陪嫁之私，以待來日。

當時父親遽逝，家中經濟頓失依靠，而食指浩繁，家族宗親接濟有限，全賴寡母柏太夫人一人的力量，茹苦含辛撫養幼

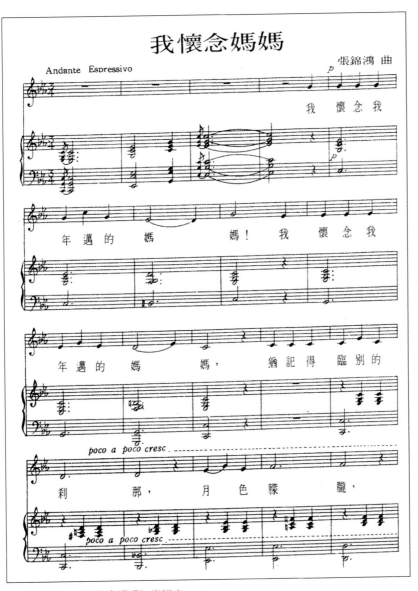

▲ 譜例5-1：《我懷念媽媽》樂譜之一。

註6：此曲於1975年亦改
編為混聲四部合唱
曲者，載於《中廣
音樂風——每月新
歌（163）》，趙琴
主編，樂韻出版社
發行。

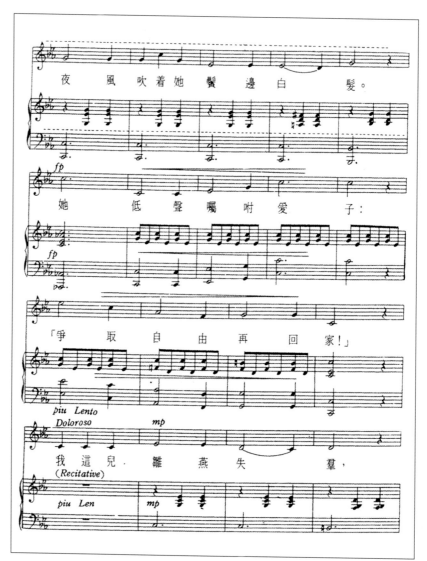

▲ 譜例5-2：《我懷念媽媽》樂譜之二。

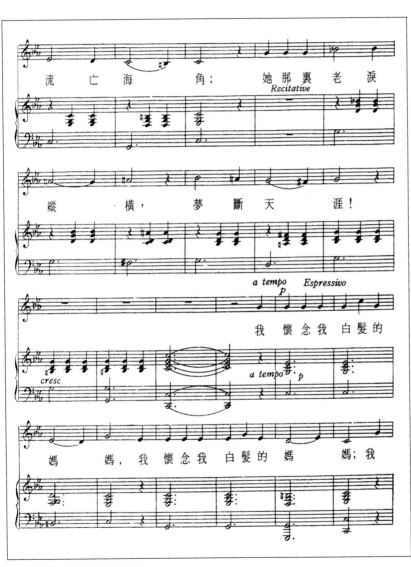

▲ 譜例5-3：《我懷念媽媽》樂譜之三。

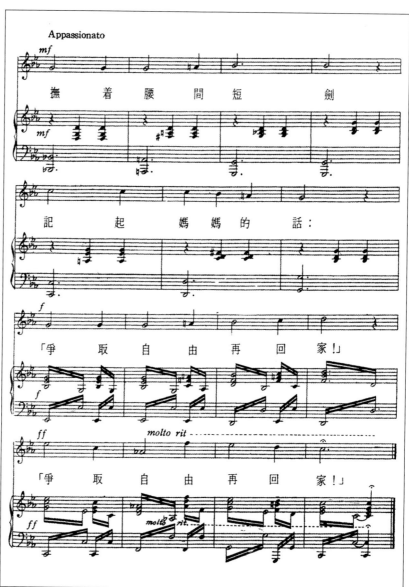

註7：《中國藝術歌百曲集》，梁榮嶺主編，台北，天同出版社，1988年2月，頁366。

▲ 譜例5-4：《我懷念媽媽》樂譜之四。

兒稚女，以當時社會環境，孑然一身的一介弱女子要獨自持家，其間辛酸外人難以領受；張教授創作此曲，原始動機正是在於緬念家慈，思母之情令人動容。

　　此曲譜收錄在梁榮嶺先生主編、林聲翕先生校正的《中國藝術歌百曲集》中[7]。在欣賞指引裡，特別提及著名的奧國藝術歌曲作曲家舒伯特（Franz Schubert, 1797-1828），並將他著名的作品《死神與少女》（Tod und das madchen）與張教授的創作相提並論，認為這兩首歌曲均是以「平行曲調」手法創作而成，也就是在曲調進行當中，有許多「同音重複」的現象，藉以傳達曲中「傷感」與「愁思」的意念。

　　這種「平行曲調」的手法對創作者而言是極大的挑戰，因

▲ 黃友棣離台前與摯友聚會（1972年11月15日）。左起：黃友棣、韋瀚章、林聲翕、張錦鴻。

## 時代的共鳴

　　林聲翕（1916-1991），廣東新會人，就讀上海國立音樂專科學校時期，受到黃自先生之教導，對作曲產生志趣；畢業後，即以弱冠之齡（二十歲）應聘於廣州中山大學任教。林教授創作等身，重要聲樂作品包括：一九三八年出版之《野火集》、一九六二年出版之《期待集》、一九七○年出版之《雲影集》、一九七二年出版之《夢痕集》、《長恨歌補遺》、一九七○年出版之《林聲翕作品專集》等，遍及各類演唱型態。在樂器作品方面，亦有獨奏、重奏、歌劇、管絃樂曲等；並有音樂理論之著述多篇，可說是創作質量十分豐富之我國現代作曲家。其《期待集》中之第十五曲《渭城曲》，即以王維詩作《陽關三疊》為詞之混聲四部合唱曲。

參考資料：
喬佩，《中國現代音樂家》，台北，天同出版社，1981年3月，頁75-83。

為它缺少高音的對比，只有強弱、長短、快慢的變化，對作曲家及演唱者都是相當嚴苛的考驗，稍一不察，很可能因為音型的單一與反覆，而讓整首曲調陷入死寂、沉悶之中；況且，本可運用伴奏改善表現力，但伴奏卻又是如此單純的敲擊式和絃節奏，唯一可資揣摩的，僅有譜中的強弱與快慢等表情記號。

因此，對於這首曲子的演唱，在曲集之中也提示應著重聲樂原理的基本訓練，以及演唱者對情境的揣摩力。如何將每句歌詞依照詞意，以力度、速度及表情的轉折加以詮釋，便是極大考驗；尤其在「重複句」的表現上，更酌情擴增音量，以顯示情緒的激昂，而具有重音性質的用詞，如「爭取自由再回家」之「爭取」二字，更需深刻加強其張力。

其實，這首曲子並非受限於平行曲調的作法而失去表現力，在張教授慎重編排下，樂曲乃以三拍子的鋪陳與律動，來阻隔曲調可能存在的拘束與呆滯；尤其一開始，伴奏綿長持續的音響，彷彿暗示心中對家鄉無垠的眷念。唱者初始以c小調三和絃構成的平行音曲調，延伸伴奏前奏所帶來的意境，音程微弱而漸次縮小的曲調設計，使樂曲的哀傷意境達到極致。

和以往數首聲樂作品一般，《我懷念媽媽》的樂段安排也非常工整，歌曲曲式是典型的三段歌謠體；其中，第二段並轉至g小調，最後，再轉回原調c小調。整首曲子中，最耐人尋味的是尾奏部份，歌詞寫道：「我撫著腰間短劍，記起媽媽的話：『爭取自由再回家』、『爭取自由再回家』。」

接連二次的強調語氣，悲愴激動的表情提示，以及伴奏所

## 時代的共鳴

周文中（1923~），山東煙台人，是聞名遐邇的國際作曲家。深具國學根基，加上大學時期修讀土木工程及建築學，頗具邏輯觀，其創作蘊含傳統中國人文思想、西洋作曲技巧及東方美學觀點，巧妙融匯東西方文化。周教授除在國際樂壇創作與發表外，亦常應邀於國際音樂集會當中，演講引介中國音樂之特質，對民族音樂之奉獻充滿熱忱。重要作品包括：管絃樂曲《花落知多少》、《花月正春風》、《尼姑的獨白》、《風景——山水畫》，以及多首器樂獨奏、重奏、協奏曲等；創作內涵均以我國傳統古籍為本，如鋼琴獨奏曲《陽關三疊》，即以王維詩境為題材之作。

參考資料：

喬佩，《中國現代音樂家》，台北，天同出版社，1981年3月，頁101-106。

靈感的律動

| \multicolumn{5}{c}{一九九九年國立台灣交響樂團《中國藝術歌曲》錄製曲目} |
|---|---|---|---|---|
| 排序 | 曲 名 | 作詞者 | 作曲者 | 編曲者 | 演唱者 |
|---|---|---|---|---|---|
| 1 | 《春思曲》 | 韋瀚章 | 黃 自 | 鄒 野 | 林玉卿 |
| 2 | 《也是微雲》 | 胡 適 | 趙元任 | 鄒 野 | 黃久娟 |
| 3 | 《偶然》 | 徐志摩 | 李惟寧 | 黃安倫 | 王秋棃 |
| 4 | 《牧童情歌》 | 高 山 | 沈炳山 | 鄒 野 | 陳忠義 |
| 5 | 《桃之夭夭》 | 選自《詩經》 | 吳伯超 | 黃安倫 | 白玉璽 |
| 6 | 《海峽的明月》 | 黃 瑩 | 張炫文 | 鄒 野 | 白玉璽 |
| 7 | 《阮若打開心內的門窗》 | 王昶雄 | 呂泉生 | 鄒 野 | 王秋棃 |
| 8 | 《何日君再來 》 | | 劉雪庵 | 鄒 野 | 王秋棃 |
| 9 | 《我不得歸故鄉》 | 譚國始 | 黃友棣 | 黃安倫 | 林玉卿 |
| 10 | 《我懷念媽媽 》 | | 張錦鴻 | 鄒 野 | 黃久娟 |
| 11 | 《陽關三疊》 | 王 維 | 黃永熙 | 黃安倫 | 林玉卿 |
| 12 | 《點絳唇》 | 王 灼 | 黃 自 | 黃安倫 | 蔡文浩 |
| 13 | 《滿江紅》 | 岳 飛 | 林聲翕 | 黃安倫 | 白玉璽 |
| 14 | 《野火》 | 萬西涯 | 林聲翕 | 鄒 野 | 王秋棃 |
| 15 | 《山河戀》 | 宋 膺 | 張定和 | 鄒 野 | 蔡文浩 |
| 16 | 《汨羅江上》 | 方 殷 | 李抱忱 | 鄒 野 | 陳忠義 |
| 17 | 《巾幗英雄》 | 桂永清 | 劉雪庵 | 黃安倫 | 林玉卿 |
| 18 | 《茶花女飲酒歌》 | 趙半農 | 趙元任 | 黃安倫 | 蔡文浩 |

※樂團：國立台灣交響樂團／團長兼指揮：陳澄雄
※錄製：1999年5月26-27日於台灣電影文化城
※參考資料：國立台灣交響樂團網站

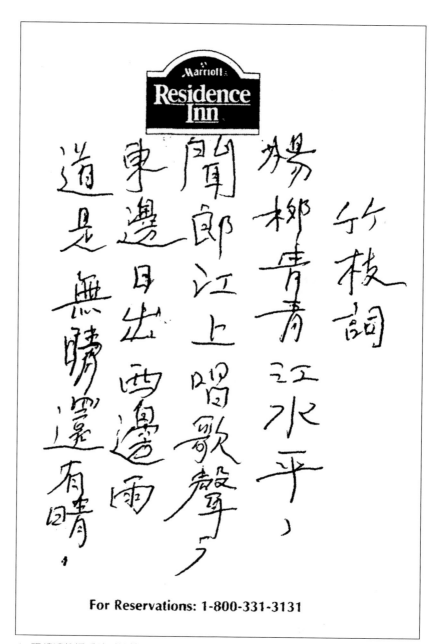

▲ 張錦鴻教授手稿〈竹枝詞〉（2002年）。

營造的強烈力度，在在顯示《我懷念媽媽》曲中的另一隱喻，那就是「思念故土」的情感表現！也許我們可以說，這是張教授另一種「愛國歌曲」的表達方式，已提昇至藝術化與精緻化的表現層次。

張教授對此曲的意境鋪陳，可說極為成功，一九六六年出版時，是為男高音獨唱曲；至一九七五年時，增列混聲四部合唱曲，載於趙琴女士主編之《中廣音樂風》月刊；之後，於一九九九年，由國立台灣交響樂團（前身為台灣省立交響樂團）錄音出版，當時係由女高音黃久娟女士演唱，並被選為台灣區音樂比賽成人組獨唱曲目，其重要性可見一斑。

### 《倦歸》

最後一首具有藝術歌曲意境，但僅列為《高中音樂》課本用曲的是《倦歸》[8]（譜例 6-1~6-2）。此曲作於一九八五年，此時，張教授已自國立台灣師範大學音樂學系榮退[9]，並旅居美國近十年之久，曲名隱含著對故土與家鄉的思念情懷，加以歌詞平易親切[10]，句句表露童年情景，母親的關愛歷歷在目，相當能引發聆賞者及演唱者的思鄉情愫。張教授運用六拍子來作為《倦歸》的節拍，小行板（Andantino）的悠緩速度，使得樂曲充滿搖擺與動盪之感，彷若母親的呵護，也帶有如孟德爾頌（Felix Mendelssohn, 1809-1847）的《乘著歌聲的翅膀》，以及歐芬巴赫（Jacques Offenbach, 1819-1880）的《霍夫曼的船歌》一般，饒富船隻搖晃、水波盪漾之美。

註8：原為混聲四部合唱曲，但在維新書局出版之《高中音樂》課本中，是為單聲部歌曲。

註9：張教授於1976年退休，移居美國。

註10：由賴乃潔女士作詞，是張教授熟識的一位教會姊妹。

▲ 譜例6-1：《倦歸》樂譜之一。（錄自維新書局發行之《高中音樂》）

靈
感
的
律
動

▲ 譜例6-2：《倦歸》樂譜之二。（錄自維新書局發行之《高中音樂》）

▲ 張錦鴻手稿：《倦歸》樂譜之一。

▲ 張錦鴻手稿：《倦歸》樂譜之二。

▲ 張錦鴻手稿：《倦歸》樂譜之三。

　　《倦歸》共分為二段，第一段以Eb大調為軸，刻意營造童年的美好與源源不絕的母愛。雖以強起拍開始，從第三句起，卻轉為弱起拍之樂句，似乎含有心情激盪、時起時伏的感慨情懷；至第二段，樂曲突轉為小調的音響，緊張的半音音程促動原本含蓄的情感，頓時澎湃激昂起來，二度的強音力度，更彰顯回憶的痛楚與現實的無奈；最後，沉緩下行的曲調，以及回歸小調主音的終止，同時鋼琴伴奏接續再現第一段主題，為此曲留下美好句點，也表露曲名所揭示「倦鳥宜歸」的意境。

　　張教授給人的印象通常是嚴肅而正直，加以作有多首愛國歌曲的背景，更使人望之生畏；但從所譜作的《我懷念媽媽》與《倦歸》二首曲子，其實可以深切感受到他作為音樂文人所蘊含的抒情樂思，如同小品文般娓娓道來，細緻而不矯柔造作；也更見其思母情懷之極致，溫柔與激昂並存共現。

# 精華焠煉的傳承

　　張教授另一項長才――音樂理論，也在他一生經歷中佔有舉足輕重的地位。如同前言引介《基礎樂理》一書，為台灣習樂者無不人手一冊的重要參考用書，也是坊間舉辦音樂理論測驗常用的教材，無人不知無人不曉；由此可見，張教授對理論著述功力相當深厚。

## 【論理經典　條理有序】

　　張教授對音樂理論的著述，可分為專書與短篇論述二種型態。專書包括於一九六五年至一九七〇年間出版之《基礎樂理》、《和聲學》、《作曲法》等書；短篇論述則有關於樂論、樂器、樂評、樂史、樂律……等不同面向之理論探討，共二十餘篇；在當時，論述數量之豐富，應無人可資比擬。

### 《基礎樂理》

　　以張教授最為人熟知之《基礎樂理》一書來說，幾乎早期學習音樂者無人不知、無人不讀，是進入高等音樂學府必備之重要理論書籍。《基礎樂理》於一九五六年由淡江書局出版，一九六五年由台隆書店再版，至一九六九年又由大陸書店發行，一九七二年、一九九八年續由其關係企業全音出版社發

行。該書於編輯大意中即指陳：適用於「音樂專業者」，如音樂科系學生、中小學音樂教師等。由於屬於教科書性質，全書共分為十二章、五十二節，並附有練習題目，藉以收提示與複習之效。該書重要之章節架構包括：

▲ 張錦鴻最著名的一本音樂理論專書《基礎樂理》，1972年11月15日全音樂譜出版社發行。

■譜表與譜號：有關音的組織、種類及應用等；

■音符：有關音符的形象、音的長度及高度變化等；

■休止符：有關休止符的形象、長休止符之紀錄等；

■節拍：有關拍子構成、音的強弱、基本節拍、單拍與複拍、特殊拍子及節奏等；

■音程：有關半音理論、音程的度數與種類、轉位音程等；

■音階：有關音級名稱、各式音階組織、調號辨識、唱名等；

■移調：有關移調方法、移調樂器介紹等；

■轉調：有關近系及遠系轉調等；

■裝飾音：有關常見裝飾音如倚音、漣音、迴音、震音等之紀錄與演奏等；

■音樂術語常用記號：有關速度、力度、風格等常用記號與術語之歸類等。

另於書末編有「附錄」，述及「五線譜的來歷」，以及特殊音階如「中國音階」、「希臘音階」、「教堂音階」等之相關論點，主要就其個別在西洋音樂史之發展，以及樂譜的呈現方式等，提列簡要說明。

《基礎樂理》一書詳載音樂理論的各個層面，章節分法在今日看來固然稍顯繁瑣（如音符與休止符實可結合為一章，或可名之為「節奏、音符與休止符」），但在當時卻是清楚揭示音樂基本學問的趨向與內容。細分章節的做法，可使每章節份量不致過於繁重，藉以增強讀者的信心與學習意願；並且，書中由淺入深的安排，如從表徵符號介紹，再詳述其根由與注意要點，可使讀者收按部就班的學習效用。

在這本書中，許多用語在理論與概念日益更新的現代，當然也產生諸多不合宜之處，例如書中開宗明義揭示係以「固定唱名」為法，但觀察目前世界各國對音樂教育的作法，並非僅以固定唱名為圭臬，「首調唱名」的方式在各著名音樂教學法當中，如《高大宜（Zoltan Kodaly, 1882-1967）教學法》[1]（*The Kodaly Method*）、《奧福（Carl Orff, 1895-1982）教學法》[2]（*The Orff Approach*）等，運用極為普遍。這是因為「首調唱名」可讓非音樂專業者藉由對音階架構有基本的認識，例如能夠了

註1：源起於匈牙利之音樂教學法，其重要教學工具包括「首調唱名法」（Movable-do System）、「手勢歌唱法」（Hand-sign Singing）及「節奏唸唱法」（Rhythm Syllables）等，強調以歌唱方式進行音樂教學。

註2：源起於奧國之音樂教學法，著重對於人聲、樂器音色及閾限之「探索」與「創作」，強調節奏與律動之音樂教學模式。

解大調及小調七個音的結構，進而欣賞音樂作品中佔大多數的調性音樂；並且，我國傳統音樂理論及樂器演奏方面，也多採行首調唱名；在音樂專業的「和聲學」理論方面，概念也與首調唱名息息相關；近年來，我國國民中小學的音樂課程標準，更將首調唱名列為教學內容與方法之一[3]，認為是讓學生的音樂學習更為生活化與貼切成長經驗的途徑之一。因此，有否必要在書的序言特別強調以固定唱名為宗，依據今日音樂研究的趨向，實有待商榷。

其次，對於專門用語的陳述，可能必須顧及學習效果而稍作修正，例如第五章「節拍」中，其第十八節提及之「變態拍子」，在張教授的論述中，意指樂曲節拍包含不只一種拍號，乃時時「變化」拍子，使之極端錯綜。[4] 如俄國作曲家斯特拉溫斯基（Igor Stravinsky, 1882-1971）的著名作品《春之祭典》（Le Sacre du Printemps），便使用不同拍號來增加樂曲「重音」與「力度」之表現。但由於「變態」一詞易引起音樂初學者之誤解或反作用，以為這是不好或受批判之音樂表現，因此，是否改稱為「變化拍子」（Changing Meter）較為合宜，也是值得推敲之處。

此外，第七章「音階」中，第三十二節述及「平行音階」之論點，有關「平行」（Parallel）一詞的用法，意指「線與線之間彼此始終保持等距者」，也有「近似」或「類似」之涵意[5]；而張教授在書中解釋所謂「平行音階」（Parallel Scale），是指「以同一音為始，作成大小調式不同之兩個音階」，亦即兩個音

註3：教育部課程標準修訂委員會，《國民小學課程標準》及《國民中學課程標準》，台北，教育部，1984年、1985年。

註4：張錦鴻，《基礎樂理》，台北，全音樂譜出版社，1972年11月15日，頁32-33。

註5：吳奚真主編，《牛津高級英英英漢雙解辭典》，台北，東華書局，1969年10月，頁764-765。

註6：張錦鴻，《基礎樂理》，台北，全音樂譜出版社，1972年11月15日，頁58-59。

註7：廖慧貞，《中央大學在台音樂教育者張錦鴻之生平資料整理》，中央大學藝術研究所「歷史音樂學專題研究」課程期末報告，曾瀚霈教授指導，未出版，1999年6月14日，頁12。

註8：張錦鴻，《基礎樂理》，台北，全音樂譜出版社，1972年11月15日，頁115。

註9：國立編譯館編訂，《音樂名詞》，台北，桂冠圖書公司，1994年12月，頁58。

註10：繆天瑞編譯，《樂理初步》，萬葉書店，1948年初版；1957年由台北淡江書局再版。

註11：同註7。

階「主音」相同，而「調式」及「調號」不同，例如D大調與d小調互為平行之大小音階[6]。對於此一論點，目前已有所修正，以D大調為例，依據對「平行」一詞之詮釋，與其音階平行者應屬音階內各音與其最為接近者，此當為其關係小調b小調；而d小調雖與其同樣以D音為始，但接下來音階內各音卻有極大之差距，可說未具「平行」之本意要求，因此，若修正為「同主音大小音階」，應較符合兩個音階之間關係的陳述。如今，有關「平行音階」的用法，在國內仍有多數人以「同主音大小調」來看待，在準備音樂專業入學考試方面，學生亦以「平行音階」記誦之，但如深究其原始字義，恐需全盤修正，找出最適切之說法。

而對於「附錄二」提及的各式音階，依據音樂學者廖慧貞的研究[7]，有關名詞翻譯也有待斟酌。例如希臘音階中的「Tetra-Chord」譯為「四聲音階」[8]，對於原有字義較不妥當，「Tetra」原意是「四」，「Chord」原指「和絃」，「Tetra-Chord」應指「由四音所構成之和絃形式」，特別此四音會形成「完全四度」的音程；因此，還未成型為一完整之音階，或名之以「四音組」為宜（依據曾瀚霈教授之譯法）；張教授在書中也說到此四音乃作「四個音級」（Four Degrees）或半個音階解釋，其實，也不完全認同其為音階之型態；而目前國立編譯館編譯之《音樂名詞》，仍將之譯為「四聲音階」[9]。這些細節在現代音樂理論中，或許可針對字意將定義再做適度之釐清，使學習者不易混淆，也能建立正確的認知概念。

在廖慧貞女士的研究中，也詳查與張教授《基礎樂理》同時期出版之樂論專著，尚有一九五七年由淡江書局出版、繆天水先生（本名爲繆天瑞）翻譯的《樂理初步》[10]，此書乃譯自英國音樂理論家T. H. Bertenshaw於一九二八年所著之《音樂課程》(*Music Course*)，惟此譯書於淡江書局結束營業後，也隨之終止發行[11]，因此，張教授的《基礎樂理》成爲當時唯一留存之樂論書籍。

即便《基礎樂理》一書內容對今日樂論學習之適切性恐有所更迭，仍不減張教授編撰此書之費心勞神與鉅細靡遺，不僅提供習樂者豐富可循的理論資料，也是當時唯一留存至今仍眾讀不輟的樂論專著，對於今日查考音樂理論教育者，更有其價值，稱得上是我國音樂理論書籍的典範之作。

### 《和聲學》

除《基礎樂理》外，張教授尚撰有《和聲學》及《作曲法》二書。《和聲學》於一九五七年由淡江書局初版，一九六八年及一九八〇年分由台隆書店及全音樂譜出版社再版；《作曲法》則由天同出版社於一九六五年初版，並於一九七〇年、一九七五年及一九八七年分別再版。由於「和聲學」與「作曲法」乃屬音樂理論更趨專業精修之學問，此二書並未如《基礎樂理》之廣爲人知，但也是當時修習理論作曲者必讀之物。

綜觀張教授撰述的《和聲學》，其章節綱要依照循序漸進方式撰寫，先由三和絃之本位及轉位（六和絃及六四和絃等）

## 時代的共鳴

繆天水（1908年~），本名繆天瑞，浙江瑞安人。一九二六年上海藝術大學音樂系畢業，一九四一年擔任福建省立音樂專科學校教務主任，並負責理論作曲組教學。一九四五年間，繆教授曾任「台灣省行政長官公署交響樂團」（即台灣省立交響樂團早期之前身）編譯室主任兼副團長，主持《樂學》季刊之出版，這是他與台灣音樂界的唯一淵源。一九四九年他返回大陸，先後擔任北京中央音樂學院副院長、天津音樂學院院長、中國藝術研究院音樂研究所正研究員等要職。其著作以理論爲主，編譯多本樂論專書，如《音樂百科全書》、《樂理初步》、《和聲學》、《曲式學》等。

參考資料：
顏廷階，《中國現代音樂家傳略（上集）》，台北，綠與美出版社，1992年5月4日，頁154-157。

▲ 張錦鴻音樂理論專書《和聲學》最初版本，1957年12月由淡江書局出版。

▲ 張錦鴻音樂理論專書《和聲學》，1980年6月2日由全音出版社發行之版本。

註12：張錦鴻，〈序言〉，《和聲學》，台北，全音樂譜出版社，1980年6月2日。

論起，由此建構和聲的基本概念，並引導和聲寫作的要點及習慣（如四部和聲之配當、終止式、以及高低音題習作等）；接著，也深入探討如七和絃及九和絃等較複雜和絃之特殊用法，以及和聲外音的觀念；並依和絃概念學習進度，教導往後作曲上更廣泛運用的變音和絃（Altered Chords）及轉調的手法；書末並附有中英文名詞對照表，提供檢索之用。

　　依據張教授的想法[12]，和聲學是習樂者的基本理論知識，

而其理論均來自音樂前輩賢哲承先啓後的發現與改進，才整理出諸多優良法則，構築成音樂的「邏輯」與「語法」。許多音樂學者常認爲和聲學就是繁雜法則的記憶與套用；殊不知在和聲理論中，蘊含「音的邏輯觀」，所謂音的協和與不協和，絕非憑空的臆測或情緒的直覺，其背後是有一套推論與遵循的「規律性」，當我們要進行樂曲的分析或創作時，這些理論都會派上用場；甚且，對於音樂欣賞者來說，具備和聲學的概念，將有助於聆聽與理解音樂中線條交錯之美感。諸如此類對理論重要性的強調，張教授在《和聲學》一書的自序中，即清楚加以揭示，而這也應是他當時戮力撰寫理論書籍的最大動機。

依據廖慧貞女士之研究[13]，同期也有淡江書局出版、繆天水教授編譯之《和聲學》一書[14]，此爲譯自美裔德籍音樂理論家蓋丘斯（Percy Goetschius, 1853-1994）於一八九二年所著之《音關係的理論與實用》（*The Theory and Practice of Tone Relation*），二書對於和聲學論點之差異，以及當時的使用狀況，有待進一步瞭解；但不可否認的，這二本書都是當時十分重要之和聲學專論。

## 《作曲法》

另一本音樂理論作曲必修的參考書是《作曲法》，此書共分爲「音樂形式」、「曲調作法」、「歌曲作法」、以及「伴奏作法」等四篇，是以音樂理論爲根基，針對音樂創作的類型加以編纂，出版時標示爲「大學音樂叢書」系列，旨在提供大學

註13：同註7，頁13。

註14：繆天瑞編譯，《和聲學》，北京，人民音樂出版社，1949年初版；1958年由台北淡江書局再版。

▲ 張錦鴻音樂理論專書《作曲法》，1965年10月天同出版社發行之版本。

階段音樂專業教育之用。

　　本書各篇章標題提供簡明的樂曲創作法則，首篇由音樂的「動機」、「樂句」與「樂段」論起，而後擴及「曲式」的介紹，但僅止於簡易常見的二段體及三段體。在具備樂曲分析基礎理論後，進入曲調之實作，分別就大小調之差異性、節奏之運用及轉調等，說明樂曲橫向（曲調）與縱向（和聲）的形成架構，也是以樂理角度切入創作。最後則論及歌曲及伴奏的作法，其中特別講究歌詞的配搭方式，書中也列舉多首我國膾炙人口的藝術歌曲、民謠以及愛國歌曲等為例，學生不僅可從中了解曲調的構成因素，進而掌握中文歌曲的創作技巧，更能接觸這些與西洋古典音樂風格迥異的作品，培養民族意識與愛國情操。

　　依據廖慧貞女士的研究[15]，同期（1961年）也有淡江書局出版、繆天水教授編譯之《曲式學》[16]，此書同樣譯自蓋丘斯

註15：同註7，頁13。

註16：繆天瑞編譯，《曲式學》，北京，人民音樂出版社，1949年初版；1961年由台北淡江書局再版。

▲ 張錦鴻音樂理論專書《作曲
法》，1975年6月天同出版社發
行之版本。

▲ 張錦鴻音樂理論專書《作曲法》，1987年
9月天同出版社發行之版本。

於一九二六年所著《主音音樂曲式學》（*Homophonic Form,
17th*），此二書在章節內容安排與敘述方式極為接近，但所舉範
例有所不同，張教授並增列課後練習的部份。

　　綜觀張教授在音樂理論與創作實務的著作，由其內文架構
之鋪陳，多屬章節條目方式之簡要敘述，是為脈絡分明、條理
清晰的樂論參考書籍，應屬張教授多年從事音樂專業教育的心
血結晶，也是由實際教學經驗所整理而來的理論精粹；雖無長

篇大論般的研究規模，在當時，卻提供了有志習樂者豐富詳實的理論基礎。至今，這些陳列於圖書館的破舊書頁，或許因為歲月之更迭，而烙印時間無情的痕跡，但不能磨滅的卻是作者當時汲汲戮力於音樂教學的精神與毅力，也為台灣早期的音樂學術研究開啓先河。

## 【樂律小品　細酌密察】

　　張教授博學多聞與涉獵廣泛的資歷，也顯露在短篇論述方面。這些論述多是各方邀稿，對象遍及各年齡階層，包括為中學生而作的〈樂器之王——鋼琴〉[17]，為一般愛樂者撰述的〈軍樂隊史話〉及〈談神劇〉[18]，載於報章雜誌的樂評如〈帕特高斯基的造詣和他的大提琴〉、〈于右任與中國音樂〉、〈評許常惠作品發表會〉[19]、〈民族音樂家馬思聰先生〉[20]及〈莫差特兩百週年祭〉[21]等。對於音樂理論如何與一般人生活產生連結與共鳴，張教授在此找到揮灑的空間，如同其愛國歌曲的創作一般，帶給當時愛樂者高品質的音樂資訊。

　　至於較深入的理論剖析，張教授也在相關文刊發表，包括樂論四篇、樂史三篇及樂律四篇等。「樂論」方面，論及詩歌音樂、中國民歌、中國雅樂、俗樂及胡樂等主題；「樂史」部份，則就明樂、軍樂、我國新音樂等題材撰述之；而「樂律」的論述更是發揮張教授之理論專才，主要以中國音樂調式為主，兼提及對全音音樂與無調性音樂之淺釋。這些文章多數刊載於台灣師範大學音樂學系之學刊《樂苑》，另亦有登於音樂

註17：《中學生文藝》，第6期，台北，中學生文藝社，1953年6月。

註18：《音樂雜誌》，第2、3期，台北，音樂雜誌社，1957年12月、1958年1月。

註19：《中央日報》，1956年10月1日；《聯合報》，1959年12月1日、1960年6月20日。

註20：《中國一週》，第939期，台北，中國一週社，1968年4月。

註21：《教育與文化週刊》，第13卷10期，台北，教育與文化社出版，台灣書店發行。

學會研討會論文集與音樂期刊者。

　　一九四九年，張教授進入台灣師範大學音樂學系任教（當時為省立台灣師範學院），在往後長達三十餘年的教學生涯，加以自一九七二年起兼任系主任職務，對音樂系教學及行政投入極深，因此，在系刊《樂苑》也撰有數篇論述。《樂苑》乃於一九六七年戴粹倫主任任內由學生組織「音樂系學會」所籌製，在戴主任任內發行了第一期至第五期，第六期起則由張教授接任系主任，繼續發行。

　　當時，台灣省立師範大學（一九六八年改制為國立）是國內執牛耳之高等音樂學府，《樂苑》也屬當時極有學術性的音樂刊物，可說集系內專精演奏、作曲、理論、教育的教授學者之研究結晶。張教授自一九六七年創刊起直至第七期，均保持每期撰述之紀錄，撰寫文章包括：〈中國的律呂〉（1967年）、〈中國的宮調〉（1968年）、〈中國調式的記譜法與識調法〉（1970年）、〈和聲學的起步〉（1972年）、〈六十年來之中國樂壇〉（1973年）、〈我與師大音樂學系〉（1973年）、〈師大音樂學系的特質〉（1975年）、〈全音階、無調音樂淺釋〉（1975年）、〈五聲音階和絃的邏輯性〉（1976年）、〈國中音樂科樂理教學的幾個問題〉（1976年）等十篇，對於音樂系學生而言，補充了豐富的理論資料，也從中表述張教授對音樂學系的看法與期待。

## 心靈的音符

　　人類與音樂接觸，由其節奏之美，可使人們身心同時共鳴共感，而養成合乎節奏的行動；由其和聲的美，可使人們感到適度的調和，而養成調和性；由其旋律的美，可使人們感到永久的統一，而養成統一性。

　　　　——張錦鴻，《怎樣教音樂》

# 音樂教育的推手

在張教授的生命史當中，與其說「音樂理論」是其專業，倒不如說「音樂教育」是其理想。他後半生涯的發展與教學工作密切相關，由等身的音樂教學論著，可見他對教育之關注與投入之深。

## 【音樂教育　理念建構】

在音樂教育學理論著作方面，張教授為教科書而編寫的第一本專書《怎樣教音樂》，於一九五二年由國立台灣師範大學前身之省立台灣師範學院「中等教育輔導委員會」[1]所出版，是輔導台灣省中等學校各科教學系列叢書之一。當時，張教授兼任音樂科研究小組的主席（召集人）[2]，而在中等教育師資培訓方面，尚無專門著作論述音樂教學的「理論」與「實務」，張教授此時出版《怎樣教音樂》一書，正為音樂教育研究開啓門鑰。

《怎樣教音樂》共分為七章二十四節，每章運用「哲學式」的思考命名，可以七個W歸結之，如第一章〈為何而教〉，即探討「Why」，是有關音樂科教學目標設定與意義方面的問題。本章由學校音樂教育的設置談起，從清末將音樂列為「初級隨意科」，到一九一○年改稱「樂歌」，至一九一二年由教育

部於中學設置「樂歌」，音樂課程正式列入中學課程體制；其中，也提及「音樂課程標準」之起草與修訂階段，爲音樂教育奠立發展之里程碑。文中張教授提到：

　　四十年來，中學音樂，從隨意科演進爲必修科，從狹義的唱歌教學演進爲廣義的音樂教育，這一事實，正可說明音樂在教育上，是有其不可磨滅的價值的。

　　對於音樂教育在普通學校課程發展初始，張教授語重心長的敘

中等教育輔導叢書

怎樣教音樂

張錦鴻 著

正中書局印行

▲ 張錦鴻應台灣省立師範學院中等教育輔導委員會邀稿而編撰的音樂教育論著《怎樣教音樂》，於1952年出版。

述，使人深覺音樂教育使命的重要；本書第一章開宗明義道出音樂教育的目的有四，在於：「涵養學生德性」、「陶冶學生美感」、「助長學生精神生活」、以及「激發學生民族意識與愛國思想」，可說提綱挈領指陳音樂教育實施的哲學理念。而張教授文才並茂，文中對音樂的敘述極爲特別而深刻，這些字裡行間的提示，在今日音樂教育看來，益發重要，音樂不僅具備

休閒功能，更有協調、提神、安治的效用，張教授引經據典、字字珠璣，讀來讓人深覺意醒。

第二章論及〈教些什麼〉，此為「What」，是有關教學內容方面的探討。張教授提出三個音樂教學不可或缺的部份，包括「樂理知識的研究」、「音樂技術的訓練」、以及「欣賞能力的培養」，對照目前國民中學音樂課程標準的六大綱要：「樂理」、「基本練習」、「歌曲」、「樂器」、「創作」、「欣賞」，除創作未明示之外，其餘相當符合，也就是兼重「認知」（Cognitive）、「情意」（Affective）、「心理動作技能」（Psycho-motor）三大領域之涵養。文中，張教授並且提示初中階段教學的要點，如何使教材教法切合中學生的心理與生理發展需求，才能使學習產生效率與發揮功效。

其中，論及音樂課程內容之取決，張教授認為應使學生「了解音樂的正確意義」，並知道「高尚音樂」與「下流音樂」的分野。在當時，或許崇尚西方音樂與傳統音樂的學習，對於流行音樂多半不持肯定，但以教育觀點而言，流行音樂卻是學生最常接觸也最耳熟能詳的部份。以今日音樂教育的研究來說，已開始結合社會學的概念，強調流行音樂的重要性，因此，張教授在文內的批判，對於音樂教學走向社區、走向大眾的做法，可能有所衝突。但設想當時音樂教育尚未普及之時，或許張教授

## 心靈的音符

音樂是一種最直接最深刻發表感情的藝術，感人也最深。

——張錦鴻，《怎樣教音樂》

希望以正統音樂來提昇水準，就如在第三節「欣賞能力的培養」中所述，「純正音樂的內容往往就是音樂自身」，即便是「標題音樂」，也非音樂欣賞教學的最終目標。

接著，在第三章開始談論〈怎樣選教材〉，也就進入「How」的階段。此部份也接續後面的第四至七章，成為教材教法的研究與探討；此章節甫始，張教授便開宗明義指出：

音樂教材，是音樂教學活動的直接媒介物，也就是達到教學目標的工具。……音樂教師更應有鑑別的能力，從各種音樂教本及參考書中，選擇優良且適宜的教材，加以組織，以應此時此地一般中學生的需要。

這段文字道出張教授對音樂教材內容的期許，必須是「優良」、「適合一般中學生」，且經音樂教師的「鑑別」與「組織」後，方能呈現；也突顯音樂教育乃是兼重「音樂專業」與「教育專業」雙重特質的工作，絕不能粗率了事。

張教授在論及〈教材的排列〉時，也提出「縱的系統」與「橫的聯繫」之要求。「縱的系統」是指無論何種教學項目，首先必須由易到難、由淺入深來安排學習進度，除考慮音樂的特性外，亦需留意學生身心的發展狀況；而「橫的聯繫」強調的是各項教學項目彼此間應有相輔相成的關係，例如理論部份，可藉由實際操作如歌唱或樂器學習，將概念予以具體化，落實到真正的表現。

諸如此類教育觀念，也都是今日世界各著名音樂教學法所強調的重點，如音樂如何與其他藝術有所聯繫，或音樂能力如

何與其他人類發展能力搭配，都是促進學習效益的良方。

　　但在《怎樣教音樂》書中，亦有一些值得商榷與討論之處，即有關「簡譜與五線譜」，以及「首調唱名」與「固定唱名」的使用問題。依照張教授的觀點，主張在音樂教學中使用五線譜及固定唱名[3]。首先，在樂理教學方面，強調教學生讀譜應採用五線譜，「不得」採用簡譜，學生中如有在五線譜上下加註簡譜者，教師需嚴加禁止，以免養成不專心學習的習慣；同時也提出五線譜與簡譜優缺點之對照。

　　其實，任何一種樂譜之生成，應有其時代需要，無法全面論斷其優劣，並且這些敘述在今日的音樂教學看來，並非絕對。以各式音樂教學法而言，常為學習需要，以及提升學生讀譜興趣、避免排斥感，會靈活運用二線譜、三線譜、線條譜、圖譜、數字簡譜，甚至自訂記譜等各種方式，讓學生自然而然學會讀譜；而五線譜固然是教學要達成的目標之一，但如何提引一般學生視譜的興趣，進而增進歌唱音準的能力，恐怕是比用何種樂譜要來得重要之事，而這也涉及使用首調唱名抑或固定唱名的問題。

　　所謂首調唱名，也就是「移動的do」（Movable-do System）的系統，而固定唱名是「固定的do」（Fixed-do）之方式，兩者基本上各國均各有運用，非絕對傾向固定唱名系統。對於一般學生來說，要訓練其絕對音準誠屬不易，也

## 心靈的音符

音樂能發展一個人的集中力，這種集中力，是學習任何各種功課不可缺少的。

——張錦鴻，《怎樣教音樂》

無必要性，讀譜與視唱的主要目標，旨在藉由讀唱來促進對音樂的感知；因此，使用首調唱名系統，學生僅須具備基本讀唱大小調之能力，便足以應付絕大多數以調性音樂為主的樂曲，而在一般學校課程的音樂教學上，過度強調絕對音準，反易招致學生的挫折感。以匈牙利的《高大宜音樂教學法》為例，他所運用之「手勢歌唱法」（Hand-sign Singing）是其特色之一，學生可透過視覺上手勢變化來歌唱與認識音的特性，而這就是基於首調唱名的一套方法。因此，對於張教授認為以固定唱名法為主的音樂教學，應有更多選擇機會，而不宜以一概全。

上述有關記譜與唱名的問題，基於時代的更替，往往會產生理念的差異與作法的不同；但除此之外，當我們回顧張教授的教育論著時，仍不得不景仰這位音樂教育先驅其對音樂教學的深知與洞察，得以寫出架構完整、邏輯清晰的論理專著。這樣的思維模式，也可在美國著名的音樂教育家Bennett Reimer有關音樂教育哲學的專著中見到[4]，Reimer亦將音樂課程規劃的哲學思考區分為四大階段，包括「Why─What─When─How」等，故可想見張教授文思的周密與完備。

一九五三年，張教授亦應中等教育輔導委員會之請，進行《台灣省中學音樂科教學狀況調查研究報告》；一九七○年，由復興書局出版《音樂科教學研究與實習》。這些調查與研究論著，在當時對音樂教師均產生極大影響與助益，啟發對音樂教育研究之志趣，這也是張教授在理論與作曲專業長才之外，另一卓越的貢獻。

註3：張錦鴻，《怎樣教音樂》，台北，台灣省立師範學院中等教育輔導委員會，正中書局出版，1953年1月，頁33-34、40-41。

註4：Bennett Reimer，《A Philosophy of Music Education: Advancing the Vision》，三版，New Jersey，Prentice-Hall，2002年，頁242。

## 【樂教論壇　啓發後學】

　　張教授與音樂教育相關著作，尚包括爲教育當局所譜的「紀律性」歌曲，刊載於一九七二年至一九七三年間，由教育部文化局發行之《國民生活歌曲集》第一輯及第二輯，包括：《守時歌》、《守秩序歌》、《勝利歌》、《保健歌》、《漁歌》等五首齊唱歌曲。這些歌曲可說將張教授愛國歌曲的作風，繼續延伸至國民教育階段學校課程之中。此外，在張教授晚年，亦有爲高中音樂課本編撰而譜之《台灣民歌》與《今宵明月圓又圓》二曲，可惜未能取得手稿，無法洞悉樂曲內涵。

　　在其他短篇音樂教育論述方面，張教授所談論的主題，也有承先啓後的意涵，如一九五〇年載於《新生報》「慶祝文藝節特刊」的文章〈一個建議：創辦台灣音樂院〉，對於專業音樂教育的做法，提示一個長遠的理想。目前，台灣當局對於音樂專業教育的發展，極爲重視早期資優鑑定與培育的做法，音樂相關的研究所、學系，也有十餘所之眾；而音樂專門學校的建立，卻仍在萌芽起步階段，相對於張教授早年在大陸時，各地區音樂專門學校如雨後春筍般先後設立的盛況，似乎台灣的教育發展尚未達此境界。文中，張教授也積極呼籲正視此一問題，籌設專業的「台灣音樂院」是否能於本世紀眞正實踐，尚有待音樂教育工作者的努力與策動。

　　其他諸如：〈音樂在教育上的價值〉（1951年）、〈談談中學音樂欣賞的教學法〉（1951年）、〈中學音樂教育的病態〉（1952年）、〈中學生的課外音樂活動問題〉（1954年）、〈萬人

大合唱，萬人大合作〉（1956年）、〈什麼是音樂〉（1957年）、〈改進中等學校音樂教育的商榷〉（1958年）、〈音樂節談音樂教育〉（1958年）、〈談談戰訓中的音樂活動〉（1958年）、〈音樂節與音樂季節〉（1959年）、〈從音樂與生活的關係談到學校的音樂活動〉（1964年）、〈幾位我國拓荒音樂家〉（1966年）、〈如何培養音樂天才兒童〉（1967年）、〈復興中華音樂文化的途徑〉（1969年）、〈六十年來之中國樂壇〉（1969年）、〈國中音樂科樂理教學的幾個問題〉（1972年）、〈論國中音樂混合教學法〉（1974年）等，這些散見各音樂雜誌或一般期刊的樂教評論，主題更是包羅萬象，觸及音樂教學與樂教推廣的各個層面，從中可見張教授對樂教理念涉獵之廣與洞見之深，對於音樂教育後輩具有啟示的作用。

## 〈六十年來之中國樂壇〉

　　張教授在執教的國立台灣師範大學音樂學系系刊《樂苑》，於第五期刊載有〈六十年來之中國樂壇〉一文，此篇原登於一九六九年由正中書局發行的《二十世紀之科學》第十一輯中。文章內容主要就「新時代音樂的發祥」、「音樂事業的開展」、「蓬蓬勃勃的戰時音樂」、「反攻復國與音樂文化的重建」等四方面，闡述自民國初年以來，音樂教育各面向的發展，包含學校音樂教育、軍隊音樂教育、社區音樂教育、民間音樂團體等，並提出個人批判與建議。

　　該文難能可貴的是提出諸多文獻史料，使音樂教育史的研

究有詳實之依據。例如：對於學校音樂課程演變的陳述，如何從「樂歌」到「音樂」的名稱轉換，以及內容與教材教法如何活絡與更新，都有敘述與評析；而在早期北京大學發展史中，有關於「音樂研究會」的成立，到改制為「北京大學附設音樂傳習所」，為音樂學習帶來的振奮與契機，造就往後高等音樂學府的興起，相繼於全國各城市林立的國立音樂專門學校等；此外，也提及音樂出版事業的發軔——「中華樂社」，乃由北京師範大學柯政和教授所發動成立，此舉鼓舞了音樂的創作與發行，也豐富學校音樂教材的內容。

有關軍樂隊教育的發展，張教授更由於接觸官方音樂事務之故，也提供許多珍貴的史事資料，例如：「上海工部局管絃樂隊」於一九二一年之創設，其創始者義籍鋼琴家兼指揮家梅百器先生（Mario Paci）對音樂推廣之貢獻，當時，該樂隊蜚聲國際，是遠東地區數一數二之樂團表率。對於中小學音樂教材的編輯，張教授更列舉一九二二年實施新學制後，在教科書出版事業中，百家爭鳴、積極參與編輯的盛況，但也提出良莠不齊、魚目混珠的疑慮，這與目前台灣推行國民中小學九年一貫課程教科書的出版情況相對照，不同的時空背景，卻有相似的發展狀況，但目前有嚴格的審查制度作為把關，與當時張教授極力呼籲建立審查機制，是已有長足進步與確實的改進。

## 心靈的音符

考察一個國家的音樂，就可知道這個國家治亂的情況。所以當一個國家處在危急存亡之秋，一定要有慷慨激昂的音樂來振奮人心，激勵士氣，而後才能撥亂反正，轉危為安。

——張錦鴻，《怎樣教音樂》

　　最為特別的是，在此篇論述中，張教授也介紹中國數位「拓荒」的早期音樂家群像，包括李叔同、蕭友梅、王光祈、趙元任、劉天華、黃自等人，詳述其音樂成就與事蹟，也列舉代表的作品目錄，文章讀來令人感念，也能體會當時推展音樂教化之不易。

　　最後，張教授也提出我國音樂發展史上一個重要的里程碑，即「中華民國音樂學會」之成立。由字裡行間，彷彿當時集結音樂精英之盛況歷歷在目，對於國內外音樂文化交流帶來極大的成效，而觀諸與反思目前國內各音樂團體的發展狀況，可說是極大對比，目前，該學會的活動也鮮見許多；因此，緬懷先人推展之苦心與奉獻之情操，身為音樂界後學者，堪不汗顏?!

　　這篇專文內容詳細充實，為我們帶來寶貴資料與深刻反省，回顧音樂點點滴滴的發展史，我們必須慎思的是如何維繫原有的優良傳統，挹注新時代的人文精神，方能承先啟後，開創更為廣闊的格局。

　　除上述之〈六十年來之中國樂壇〉一文外，於同期及次期的《樂苑》，也刊登有關張教授與音樂學系本身的文章，即〈我與師大音樂學系〉，以及〈師大音樂學系的特質〉二篇。這是張教授擔任系主任任內應邀之作，文中詳述張教授在音樂系的經歷，遭逢二次的改制與歷屆主任創設的規模，並提出其對音樂系未來發展之期待，尤其著重高層次學術的建立——亦即成立研究所的前瞻性與必要性，言詞之間可說殷殷期盼；所幸

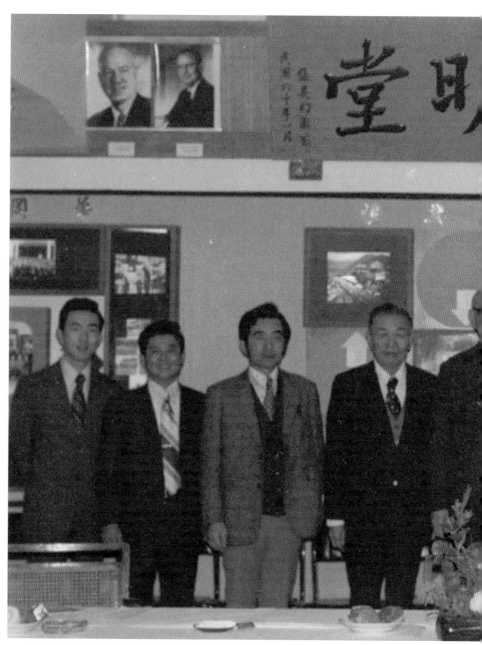

▲ 劉文六（任教於台北市立師範學院音樂教育學系）甫獲博士學位，與諸位評審委員合影後，致贈張錦鴻珍藏；張教授當時對學位論文的審核嚴格，但亦勉勵學生自律向學，尤鼓勵高等學術的研究（1975年3月）。左起：焦仁和、劉文六、許常惠、張錦鴻、曾虛白、李抱忱、鄧昌國、林秋錦、張彩湘。

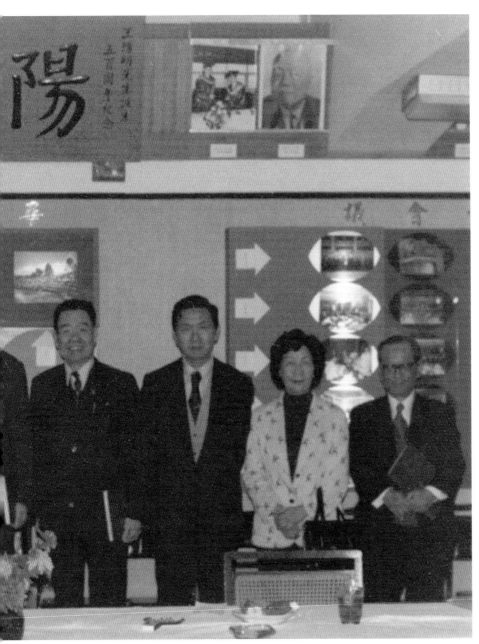

這些期盼目前已逐年落實，並在國內具備相當規模，例如在碩士班已設有音樂學、作曲、指揮、音樂教育、演奏演唱等五組，每年招收學生二十餘人，且自民國九十學年度（2001年8月）起，開始設置博士班，招收音樂教育組、音樂學組及演奏演唱組共五名研究生，這也促成國立台灣師範大學成為國內首座招收音樂教育博士班的高等音樂學府。環顧今日的格局，張教授若知曉其高等教育精緻化理念的實踐與提昇，將會何等欣慰與歡愉！

而於文中，張教授亦提出一個重要的發展理念，亦即：一個學系要完備，必須兼重系友組織的推行，如能集結與運用系友力量，將會是學系發展的堅強後盾。也因此，於一九七三年，在張教授擔任系主任任內，「國立台灣師範大學音樂學系系友會」正式成立，首任總幹事是史惟亮先生，並推薦各區聯絡人，遍及國內及國外。至今，該系友會仍秉持當初成立的宗旨，戮力於系友的聯繫與協助母系各項教學的研究發展，而張教授當時能洞燭機先，提出此一先進的做法，可說為音樂學系的發展奠定穩固基石。

繁花似錦

處處開

# 張錦鴻年表

| 年代 | 大事紀 | 備註 |
|---|---|---|
| 1907年 | ◎ 7月3日出生（江蘇省高郵縣人），排行第二。 | * 父親張維忠先生為郵邑致用書院國文、美術教師；1900年與柏桂珠女士結縭，生子女四人。 |
| 1913年（6歲） | ◎ 入塾接受啟蒙教育。 | |
| 1914年（7歲） | ◎ 進入高郵縣立第一小學就讀。 | |
| 1920年（13歲） | ◎ 慈父見背。 | |
| 1921年（14歲） | ◎ 以第一名畢業於高郵縣立第一小學。<br>◎ 考取南京市江蘇省立第四師範學校。 | |
| 1926年（19歲） | ◎ 自南京市江蘇省立第四師範學校畢業，並正式接觸西洋音樂。<br>◎ 於師範就學期間，因成績優異留任於母校附屬小學執教。 | * 南京市江蘇省立師範學校以培育優良師資為主，極為重視藝術教育（音樂及美術）。 |
| 1929年（22歲） | ◎ 考入南京國立中央大學教育學院藝術系，主修理論作曲；理論作曲主修師事唐學詠先生，鋼琴副修師事史勃曼女士（Frau Spemann）。 | * 當時系主任為唐學詠先生。 |
| 1933年（26歲） | ◎ 自中央大學畢業。<br>◎ 10月應聘至江蘇省立無錫師範學校擔任音樂教師。 | |
| 1935年（28歲） | ◎ 與鄧光夏女士於江蘇無錫結婚。 | * 鄧女士生於1908年6月25日，父親為鄧雲卿先生，母親華氏。<br>* 鄧女士畢業於江蘇省無錫美術專科學校，國畫造詣甚深，曾舉辦個展多次。 |
| 1936年（29歲） | ◎ 長子張自達出生。 | * 張自達1960年（24歲）自台灣大學電機學系畢業，旋即赴美國加州史丹福大學（Stanford University）研究學院深造；1966年（30歲）獲電機工程博士學位；隨即應聘擔任空用電子研究製造公司（Aire Search Manufacturing Company）高級電子系統設計工程師。 |

| 年　代 | 大事紀 | 備　註 |
|---|---|---|
| 1937年（30歲） | ◎ 次女張樸英出生。<br>◎ 隨政府西遷重慶，任職中央訓練團教育委員會。 | |
| 1938年（31歲） | ◎ 轉任國立四川中學高中部音樂教師。 | |
| 1940年（33歲） | ◎ 調至成都中國空軍幼年學校，擔任音樂主任教官，任期三年。 | |
| 1943年（36歲） | ◎ 再返重慶，執教於中央大學音樂系，擔任講師。 | |
| 1946年（39歲） | ◎ 轉調國防部陸軍軍樂學校擔任教官，並兼任教務組長。 | |
| 1948年（41歲） | ◎ 赴上海，應聘於特勤學校音樂專修班，教授理論作曲及和聲學等課程，並兼任系主任一職。 | |
| 1949年（42歲） | ◎ 1月隨特勤學校遷至福建省海澄縣。<br>◎ 8月應台灣省立師範學院（即國立台灣師範大學前身）邀聘，執教於音樂學系擔任副教授，教授和聲學、曲式學、音樂教材教法等課程，並擔任級任導師。 | ＊ 當年入學台灣省立師範學院音樂學系的學生，至今仍活躍於樂界者，包括：盧炎、許常惠等人。 |
| 1951年（44歲） | ◎ 兼任國防部政工幹校音樂系教師，教授音樂史、作曲法等課程。 | |
| 1952年（45歲） | ◎ 擔任台北市中等學校音樂科教學研究小組主席。<br>◎ 由台灣省立師範學院中等教育輔導委員會贊助出版專書《怎樣教音樂》。 | |
| 1953年（46歲） | ◎ 升任教授。<br>◎ 協助政府推展九年國民義務教育工作。<br>◎ 由台灣省立師範學院中等教育輔導委員會出版《台灣省中學音樂科教學狀況調查研究報告》。 | |
| 1956年（49歲） | ◎ 由淡江書局出版專書《基礎樂理》。 | |
| 1957年（50歲） | ◎ 由淡江書局出版專書《和聲學》。 | |
| 1958年（51歲） | ◎ 5月發表論述〈中國民歌音樂的分析〉，載於《中華民國音樂學會論文專輯（二）》，中華民國音樂學會印行。 | |

| 年 代 | 大事紀 | 備 註 |
|---|---|---|
| 1960年（53歲） | ◎ 3月發表論述〈明代音樂〉，載於《中國音樂史論集（一）》，中華文化出版事業社印行。 | |
| 1965年（58歲） | ◎ 11月由台隆書店出版專書《基礎樂理》。 | |
| 1966年（59歲） | ◎ 創作歌曲《我懷念媽媽》。 | * 其他歌曲創作年代不詳。 |
| 1968年（61歲） | ◎ 因推行國民教育有功，獲頒行政院獎狀。<br>◎ 6月由台隆書店出版專書《和聲學》。 | |
| 1969年（62歲） | ◎ 發表論述〈六十年來之中國樂壇〉，載於《二十世紀之科學（第十一輯）》，正中書局印行。 | |
| 1970年（63歲） | ◎ 5月由天同出版社印行專書《作曲法》。<br>◎ 11月由復興書局出版專書《音樂科教學研究與實習》。 | |
| 1972年（65歲） | ◎ 8月接掌國立台灣師範大學音樂學系第三任系主任之職，在任三年。 | * 首任為蕭而化先生，次任為戴粹倫先生。 |
| 1974年（67歲） | ◎ 1月受教育部特聘為學術審議委員會委員，歷任四屆，每屆任期為二年。 | |
| 1975年（68歲） | ◎ 卸任系主任職務。 | * 由其學生張大勝先生接任。 |
| 1976年（69歲） | ◎ 8月自國立台灣師範大學退休，移居美國。 | |
| 1985年（78歲） | ◎ 8月由維新書局出版所編著《高中音樂》。 | |
| 1998年（91歲） | ◎ 由全音樂譜出版社出版《基礎樂理》一書。 | |
| 2002年（95歲） | ◎ 4月4日凌晨病逝於美國洛杉磯。 | |

# 張錦鴻作品一覽表

| 文 字 作 品 | | |
|---|---|---|
| 文 章 論 述 | | |
| 篇 名 | 出版年代 | 出版紀錄 |
| 〈一個建議：創辦台灣音樂院〉 | 1950年5月5日 | 「慶祝文藝節特刊」，《新生報》副刊音樂專號發行。 |
| 〈音樂在教育上的價值〉 | 1951年 | 《中等教育通訊》，第14期，台灣省立師範學院中等教育輔導委員會主編。 |
| 〈談談中學音樂欣賞的教學法〉 | 1951年5月 | 《台灣教育輔導月刊》，第1卷7期，台灣省教育廳發行。 |
| 〈馬賽曲的來歷〉 | 1952年3月 | 《音樂月刊》，第2-3期合刊，音樂月刊社出版。 |
| 〈中學音樂教育的病態〉 | 1952年4月 | 《教育通訊》，第3卷9期，教育通訊社主編，正中書局發行。 |
| 〈談談樂譜〉 | 1953年4月 | 《音樂月刊》，第11期，音樂月刊社出版。 |
| 〈樂器之王——鋼琴〉 | 1953年6月 | 《中學生文藝》，第6期，中學生文藝社出版。 |
| 〈中學生的課外音樂活動問題〉 | 1954年5月 | 《中等教育月刊：音樂教育專輯》，第5卷2期，台灣省立師範學院中等教育輔導委員會主編。 |
| 〈論詩歌音樂〉 | 1954年6月 | 《三民主義半月刊：音樂專號》，第27期，中國新聞出版公司印行。 |
| 〈萬人大合唱，萬人大合作〉 | 1956年4月 | 《幼獅》，第4卷4期，幼獅出版社發行。 |
| 〈帕特高斯基的造詣和他的大提琴〉 | 1956年10月1日 | 《中央日報》。 |
| 〈莫札特兩百週年祭〉 | 1956年10月 | 《教育與文化週刊》，第13卷10期，教育與文化社主編，台灣書店發行。 |
| 〈什麼是音樂〉 | 1957年5月 | 《學生雜誌》，第1卷1期，學生雜誌社印行。 |
| 〈軍樂隊史話〉 | 1957年12月 | 《音樂雜誌》，第2期，音樂雜誌社出版。 |
| 〈談神劇〉 | 1958年1月 | 《音樂雜誌》，第3期，音樂雜誌社出版。 |
| 〈改進中等學校音樂教育的商榷〉 | 1958年2月 | 《音樂雜誌》，第4期，音樂雜誌社出版。 |

| | | |
|---|---|---|
| 〈音樂節談音樂教育〉 | 1958年4月 | 《音樂雜誌》，第6期，音樂雜誌社出版。 |
| 〈中國民歌音樂的分析〉 | 1958年5月 | 《中華民國音樂學會論文專輯（二）》，中華民國音樂學會印行。 |
| 〈談談戰訓中的音樂活動〉 | 1958年8月11日 | 「青年戰鬥訓練特刊」，《青年戰士報》。 |
| 〈音樂節與音樂季節〉 | 1959年4月5日 | 《慶祝中華民國第十六屆音樂節特刊》，中華民國音樂學會發行。 |
| 〈于右任與中國音樂〉 | 1959年12月1日 | 《聯合報》，第8版。 |
| 〈明代音樂〉 | 1960年3月 | 《中國音樂史論集（一）》，中華文化出版社印行。 |
| 〈中國的雅樂、俗樂與胡樂〉 | 1960年4月2日 | 《復興崗週報》，第167號。 |
| 〈評許常惠作品發表會〉 | 1960年6月20日 | 《聯合報》，第6版。 |
| 〈從音樂與生活的關係談到學校的音樂活動〉 | 1964年4月5日 | 《慶祝第二十一屆音樂節紀念特刊》，中華民國音樂學會發行。 |
| 〈我國現代軍樂小史〉 | 1966年2月 | 《功學月刊》，第69期，功學月刊社發行。 |
| 〈我國新音樂的搖籃時代〉 | 1966年3月 | 《愛樂月刊》，第1期，愛樂月刊社發行。 |
| 〈幾位我國拓荒音樂家〉 | 1966年4月 | 《功學月刊》，第71期，功學月刊社發行。 |
| 〈如何培養音樂天才兒童〉 | 1967年5月 | 《國教世紀》，第2卷11期，師大兒童教育研究社發行。 |
| 〈中國的律呂〉 | 1967年5月 | 《樂苑》，第1期，師大音樂學系發行。 |
| 〈中國的宮調〉 | 1968年4月 | 《樂苑》，第2期，師大音樂學系發行。 |
| 〈民族音樂家馬思聰先生〉 | 1968年4月 | 《中國一週》，第939期，中國一週社印行。 |
| 〈復興中華音樂文化的途徑〉 | 1969年4月5日 | 《音樂學術論文專輯》，中華民國音樂學會出版。 |
| 〈六十年來之中國樂壇〉 | 1969年 | 《二十世紀之科學》，第11輯，正中書局印行。 |
| 〈中國調式的記譜法與識調法〉 | 1970年6月 | 《樂苑》，第3期，師大音樂學系發行。 |

| 〈國中音樂科樂理教學的幾個問題〉 | 1972年6月 | 《台灣教育輔導月刊》，第22卷6期，台灣教育輔導月刊社發行。 |
|---|---|---|
| 〈和聲學的起步〉 | 1972年6月 | 《樂苑》，第4期，師大音樂學系發行。 |
| 〈五聲音階的和絃〉 | 1973年5月 | 《學術演講集》，第1輯，台灣省立台中圖書館印行。 |
| 〈六十年來之中國樂壇〉 | 1973年6月 | 《樂苑》，第5期，師大音樂學系發行；轉載自《二十世紀之科學》，第11輯。 |
| 〈我與師大音樂學系〉 | 1973年6月 | 《樂苑》，第5期，師大音樂學系發行。 |
| 〈論國中音樂混合教學法〉 | 1974年12月 | 《中等教育月刊：音樂教育專刊》，第35卷6期，國立台灣師範大學中等教育輔導委員會出版。 |
| 〈師大音樂學系的特質〉 | 1975年6月 | 《樂苑》，第6期，師大音樂學系發行。 |
| 〈全音階、無調音樂淺釋〉 | 1975年6月 | 《樂苑》，第6期，師大音樂學系發行。 |
| 〈五聲音階和絃的邏輯性〉 | 1976年6月 | 《樂苑》，第7期，師大音樂學系發行。 |
| 〈國中音樂科樂理教學的幾個問題〉 | 1976年6月 | 《樂苑》，第7期，師大音樂學系發行。 |

### 書　籍　編　著

| 書　名 | 出版年代 | 出版紀錄 |
|---|---|---|
| 《怎樣教音樂》 | 1952年 | 台灣省立師範學院中等教育輔導委員會出版 |
| 《台灣省中學音樂科教學狀況調查研究報告》 | 1953年 | 台灣省立師範學院中等教育輔導委員會出版 |
| 《基礎樂理》 | 1965年11月 | 台隆書店出版 |
| 《和聲學》 | 1968年6月 | 台隆書店出版 |
| 《作曲法》 | 1970年5月 | 天同出版社印行 |
| 《音樂科教學研究與實習》 | 1970年11月 | 復興書局出版 |
| 《高中音樂》 | 1985年8月 | 維新書局出版 |

| 音 樂 作 品 | | | |
|---|---|---|---|
| 聲 樂 曲 | | | |
| 曲 名 | 完成年代 | 出版／首演紀錄 | 備 註 |
| 《陽關三疊》 | 1952年 | 《新選歌謠》月刊，呂泉生主編，台灣省文化協進會發行。 | ＊獨唱與二重唱曲 |
| 《中國青年反共救國團團歌》 | 1952年 | ＊中國青年反共救國團採用齊唱譜載於《高中音樂》，維新書局出版。<br>＊混聲四部合唱譜載於《復興歌曲選》，第1輯，復興書局出版。 | ＊齊唱曲／混聲四部合唱曲 |
| 《歡迎義胞來台歌》 | 1953年 | 《音樂月刊》，李中和主編，音樂月刊社出版。 | ＊齊唱曲 |
| 《認識復興崗》 | 1953年 | 政工幹部學校採用為學校校歌。 | ＊齊唱曲<br>＊詞：王昇 |
| 《山河戀》 | 1959年11月 | 《于右任詩歌曲譜集》，第一輯，大時代出版社發行。 | ＊混聲四部合唱曲 |
| 《十次起義》 | 1965年10月 | 《偉大的國父》，國父百年誕辰紀念慶典活動籌劃委員會印行。 | ＊女高音獨唱曲 |
| 《碧血黃花》 | 1965年10月 | 《偉大的國父》，國父百年誕辰紀念慶典活動籌劃委員會印行。 | ＊混聲四部合唱曲<br>＊詞：何志浩 |
| 《革命志士歌》 | 1965年11月 | 《慶祝國父百年誕辰紀念樂章》，中華民國各界紀念國父百年誕辰籌備委員會出版。 | ＊混聲四部合唱曲 |
| 《我懷念媽媽》 | 1966年5月<br>1975年3月 | ＊《母親節歌選》，愛樂書店出版。<br>＊《中廣音樂風——每月新歌（163）》，趙琴主編，樂韻出版社發行。 | ＊男高音獨唱曲<br>＊混聲四部合唱曲 |
| 《我們的血汗不白流》 | 1967年11月 | 《中華民族歌曲選集》，改造出版社出版。 | ＊齊唱曲 |
| 《金門春曉》 | 1971年9月 | 《愛國歌曲選集》，第1輯，教育部文化局印行。 | ＊獨唱曲 |

| 《鐵騎兵進行曲》 | 1971年9月 | 《愛國歌曲選集》，第1輯，教育部文化局印行。 | *二部合唱曲<br>*詞：張洛岑 |
|---|---|---|---|
| 《時代的戰歌》 | 1971年9月 | 《愛國歌曲選集》，第1輯，教育部文化局印行。 | *二部合唱曲 |
| 《守時歌》 | 1972年6月 | 《國民生活歌曲集》，第1輯，教育部文化局印行。 | *齊唱曲 |
| 《守秩序歌》 | 1972年6月 | 《國民生活歌曲集》，第1輯，教育部文化局印行。 | *齊唱曲 |
| 《勝利歌》 | 1972年6月 | 《國民生活歌曲集》，第1輯，教育部文化局印行。 | *齊唱曲 |
| 《保健歌》 | 1973年6月 | 《國民生活歌曲集》，第2輯，教育部文化局印行。 | *齊唱曲 |
| 《漁歌》 | 1973年6月 | 《國民生活歌曲集》，第2輯，教育部文化局印行。 | *齊唱曲 |
| 《台灣民歌》 | 1985年2月 | 《高中音樂》，第2冊，維新書局印行。 | *獨唱曲<br>*詞：鐘雁 |
| 《倦歸》 | 1985年2月 | 《高中音樂》，第2冊，維新書局印行。 | *混聲四部合唱曲<br>*詞：賴乃潔 |
| 《今宵明月圓又圓》 | 1985年8月 | 《高中音樂》，第3冊，維新書局印行。 | *獨唱曲 |
| 《衛理女中校歌》 | 1963年 | 衛理女中網站 | *齊唱曲<br>*詞：郭振芳 |
| 《彰化縣縣歌》 | | | *齊唱曲<br>*詞：黃必斑 |

| 器 樂 曲 | | | |
|---|---|---|---|
| 曲 名 | 完成年代 | 出版／首演紀錄 | 備 註 |
| 《中華進行曲》 | 1962年12月 | 政工幹部學校徵求，國防部示範樂隊採用。 | *軍樂合奏曲 |

# 張錦鴻文稿

## 張公藎臣諱維忠府君　生平事略

公生於公元一八七四年，卒於公元一九二〇年，享年四十六歲。

少聰穎，有大志，鄙視宦途。嘗與人言，滿清腐敗，內憂外患，積重難返，民不聊生，置社稷百姓於萬劫不復之地。當今之計，唯有復興文化，廢科舉，辦學堂，倡科學，以工業救國，建海軍，以堅甲利兵，抵禦外侮，庶幾可以重振華夏之雄威，進而發揚光大吾中華民族之文化，使吾漢唐太平鼎盛時代之光輝重映大地，吾中央之國永列世界強國之林。

民國初建，棄塾就新，歷任郵邑致用書院國文、圖畫教師，作育英才，建樹良多。曾冒滿清朝廷之大不韙，率先割辮剪髮，響應辛亥革命，其不顧個人安危之大無畏精神，足令當時迷途青年面赤羞愧而無地自容，成為革命青年之佼佼者。公元一九〇〇年與母柏桂珠女士結縭，生吾弟兄三人與一幼妹，夫唱婦隨，相得益彰，兒女繞膝，樂盡天倫。平日自奉甚儉，一杯小酌，即心滿意足，不求有它。嘗曰：「吾輩固甘於辛苦，願貽幸福與子孫。」偉哉，斯言！正期貢獻社會，壯年有為，奈何天公寡情，忽降時疫，庸醫技短，回天乏術，終致不治，遽爾早逝。嗚呼，痛哉！巨星殞落，天昏地暗，中樑傾倒，全室危殆，寡妻幼兒，嗷嗷待哺，生離死別，情何以堪？！幸長子錦屏，年將弱冠，畢業於南京江蘇省立第四師範，繼承父業；次子錦鴻年僅十二歲，酷愛慈父，立志發憤讀書，為實現遺志孜孜不倦。吾母攜幼兒幼女，含辛茹苦，貼盡陪嫁之私，以待來日。全家化悲痛為力量，精誠團結，相依為命，刻苦應變，終於渡過難關，並向光明前程踏步漸進。[1]

藎臣公逝世迄今將屆六十五載[2]，其不朽之光輝形象，必將永遠活在後輩心

中。俗云：「前人種樹，後人乘涼」、「默默耕耘，必有收穫」，此乃中國數千年道德文化之縮影。嗣續綿延，生生不息，念祖先開闢之有功，教子孫後應無窮，此即所謂「繼往開來」之眞諦也！今記藎臣公生平事略，一以懷祖，二以策己，三以誨後，吾門有志者，其共勉諸？！

次子　錦鴻記

（長孫自強代筆）

公元一九八五年十月二十九日

夏曆九月十六日

註 1：次子錦鴻後果畢業於中央大學，為吾門第一位大學生，並以「精誠所至，金石為開」之毅力，努力攀登學林高峰，復成為吾門第一位大學教授；在其培養教育下，孫自達脫穎而出，成為吾門第一位留美著名大學──斯坦福大學電機工程學博士，成為高級工程專家。父子讀書明理，集「溫良恭謙讓」之美德於一身，榮宗耀祖，造福全家。

註 2：1985年夏曆10月5日為藎臣公逝世六十五週年，今日家庭情景，公若有知，當含笑九泉矣。

# 致廖慧貞信函

慧貞同學：

來信暨大作早收到，一時事冗，致稽延回答，歉甚！

大作以本人爲專題，深感榮幸！拜讀後，更覺你的研究精神，求實求證，鍥而不捨，令人欽佩！

辱承下問，茲就所知者，一一奉聞：

（一）我父母有四名子女，我行二。長兄錦屏，字華藩，一九○一年生，畢業於江蘇省立第四師範學校（地址在南京），曾任高郵縣立第一小學、高郵縣立中學等校教師。三弟錦芸，一九一一年生，畢業於高郵縣立中學後，投筆從戎。四妹英華，一九一八年生，畢業於高郵縣立師範學校，曾任小學教師。其中令我難忘者，厥爲長兄華藩，自從父親去世後，他協助母親贍養家庭，照顧弟妹，功莫大焉！

（二）民國初年的學制，小學是七年制，是國民教育，但不強迫入學，年齡亦未嚴格規定。小學畢業後，可考入中學或師範就讀。中學是四年制，師範是五年制；中學或師範畢業後，可考入大學就讀。我進入省立第四師範學校，是考試錄取，不是分發的；該校是當時全省師範學校中的佼佼者，故自願投考。

（三）南京國立中央大學音樂系，在我讀書時，是隸屬教育學院。系主任爲唐學詠教授，在教師陣容中，有國立維也納音樂學院畢業的史達士博士（Dr. A. Strassel）、德國萊比錫音樂學院畢業的史勃曼夫人（Frau Spemann）、韋爾克夫人（Frau Wilk）及國內名小提琴家馬思聰、名聲樂家管喻宜萱等人。當時我從唐學詠學習理論作曲，從史勃曼學習副科鋼琴，從史達士學習合唱。

　　（四）我在一九五一年，兼任政工幹部學校音樂系教職，該校校歌，是我受當時戴逸青主任的請託而作，那時李永剛先生還沒有進入政工幹部學校。

　　以上所說，是我簡略的答覆。因為目力欠佳，不能多寫，請原諒！

　　此外，在大作第一頁前言中第五行與第十六頁結語中第一行「一九三四年」，請改為「一九三三年」；又第二頁第二十二行中「一九八八年」，亦與事實不符，請改為「一九九一年」！而照片六、八、十一、十三中所記之年，均請改為「一九九一年」！

　　最後，祝你

　　健康快樂，前途無量！

<div style="text-align: right">

愚　張錦鴻　謹復

一九九九年八月四日

</div>

説明：1. 唐學詠，江西省永新縣人。1928年畢業於法國里昂國立音樂院，成績優異。1930年回國應聘為國立中央大學音樂系教授兼系主任，執教達八年之久，作育人才甚多，在開拓中國現代音樂事業上，有很大的貢獻。

　　　2. 戴逸青（1887-1968），江蘇省吳縣人。是我國著名的資深音樂家，也是小提琴家戴粹倫的父親，來台後，他是政工幹部學校音樂系第一屆系主任。

　　　3. 筆者按：有關唐、戴二人的歷史，請參看顏廷階編撰的《中國現代音樂家傳略》。

　　　4. 本資料由中央大學藝術研究所碩士廖慧貞小姐提供。廖慧貞小姐於1999年6月之「歷史音樂學專題研究」課程，以《中央大學在台音樂教育者張錦鴻之生平資料整理》為期末報告主題，此信函為曾向張教授提問請教之回函。

張 錦 鴻 手 稿

C. H. Chang
13041 Kiwi Ln.
Garden Grove, CA 92844

UNITED STATES
POSTAL SERVICE™

PAR AVION
AIR MAIL

Label 19-B, March 1995

USA 60

廖慧貞小姐

台北縣三重市正義北路28巷20号

慧貞同學:

　　來信暨大作早收到,一時事冗,致稽延回答,歉甚!

　　大作以本人為專題,深感榮幸!拜讀後,更覺你的研究精神,求實求證,鍥而不舍令人欽佩!

　　復承下問,茲就所知者,一奉聞:

　　(一)我父母有四名子女,我行二。長兄錦屏,字華藩,1901年生,畢業於江蘇省立第四師範學校(地址在南京),曾任高郵縣立第一小學、高郵縣立中學等校教師。三弟錦荃,1911年生,畢業於高郵縣立中學後,投筆從戎。四妹英華,1918年生,畢業於高郵縣立師範學校,當任小學教師。其中令我難忘有厥為長兄華藩,自從父親去世後,他協助母親贍養家庭,照顧弟妹,功莫大焉!

　　(二)民國初年的學制,小學是七年制,是國民教育,但不強迫入學,年齡亦未嚴格規定。小學畢業後,可考入中學或師範就讀。中學是四年制,師範是五年制,中學或師範畢業後,可考入大學就

讀。我進入省立第四師範學校,是考試錄
取,不是分發的。該校是當時全省師範學
校中的佼佼者,故自願投考。

　　(三)南京國立中央大學音樂系,在我讀
書時,是隸屬教育學院。系主任為唐學詠
教授,在教師陣容中,有國立維也納音樂學
院畢業的史達士博士(Dr. A. Strassel)、德國萊
比錫音樂學院畢業的史勃曼夫人(Frau Spemann)、
韋爾克夫人(Frau Wilk)及國內名小提琴家馬思聰、
名聲樂家管喻宣萱等人。當時我從唐學詠
學習理論作曲,從史勃曼學習副科鋼琴,從
史達士學習合唱。
　　　　　　　　　　　　　　　—音樂系)

　　(四)我在1951年

—該校校歌,是我

而作。那時李永同

　　以上所說,是

欠佳,不能多寫,言

　　此外,在大作第

結語中第一行「1934

頁第二十二行中「1988

而照片六、八、十一、十三

　　最後,祝你
健康快樂,前途無量!

　　　　　愚 張錦鴻謹覆
　　　　　　　　1999, 8, 4.

　　　附註:
(1) 唐學詠,江西省永新縣人,1900年生,1928年
畢業於法國里昂國立音樂院,成績優異。1930年
回國應聘為國立中央大學音樂系教授兼主任,
執教達八年之久。作育人材甚多。在開拓中國
現代音樂事業上,有很大的貢獻。1991年逝世。
(2) 戴逸青,江蘇省吳縣人,1887年生。是我國
著名的前輩音樂家,也是小提琴家戴粹倫的
父親,來台後,他是政工幹部學校音樂系第
一屆系主任。1968年逝世。

　　有關唐、戴二人的歷史,請參看顏廷階編撰
的「中國現代音樂家傳略」。

國家圖書館出版品預行編目資料

張錦鴻：戀戀山河 / 吳舜文撰文. -- 初版.
-- 宜蘭縣五結鄉：傳藝中心，2002[民 91]
面； 公分. --（台灣音樂館. 資深音樂家叢書）
ISBN 957-01-2967-0（平裝）
1.張錦鴻 – 傳記　2.音樂家 – 台灣 – 傳記

910.9886　　　　　　　　　　　　91023075

# 台灣音樂館　資深音樂家叢書

# 張錦鴻——戀戀山河

指導：行政院文化建設委員會
著作權人：國立傳統藝術中心
發行人：柯基良
　　　　地址：宜蘭縣五結鄉濱海路新水段301號
　　　　電話：（03）960-5230・（02）3343-2251
　　　　網址：www.ncfta.gov.tw
　　　　傳眞：（02）3343-2259
顧問：申學庸、金慶雲、馬水龍、莊展信
計畫主持人：林馨琴
主編：趙琴
撰文：吳舜文
執行編輯：心岱、郭玢玢、巫如琪
美術設計：小雨工作室
美術編輯：葉鈺貞、艾微、何俐芳
出版：時報文化出版企業股份有限公司
　　　　臺北市108和平西路三段240號4F
　　　　發行專線：（02）2306-6842
　　　　讀者免費服務專線：0800-231-705
　　　　郵撥：0103854~0時報出版公司
　　　　信箱：臺北郵政七九～九九信箱
　　　　時報悅讀網：http:// www.readingtimes.com.tw
　　　　電子郵件信箱：ctliving@readingtimes.com.tw
製版：瑞豐實業股份有限公司
印刷：詠豐彩色印刷股份有限公司
初版一刷：二○○二年十二月二十日
定價：600元

◎本書圖片來源由張錦鴻家屬、白鷺鷥文教基金會、姚世澤、廖慧貞、吳舜文提供。